그래픽 디자인 매뉴얼
Graphic Design Manual

원칙과 실천
Principles and Practice

일러두기

1. 이 책『그래픽 디자인 매뉴얼』은 1965년 스위스의 니글리 출판사Niggli에서 출간한 원서
 『Graphic Design Manual』의 1988년 개정판을 우리말로 옮긴 것이다.
2. 원서는 독일어, 영어, 프랑스어, 총 세 개의 언어를 병기했다. 한국어판은 원서의 영어를
 번역하고 독일어를 참고했다.
3. 이 책에 포함된 모든 그림은 바젤 산업학교Allgemeine Gerwerbeschule Basel(현 바젤 디자인
 예술대학Hochschule für Gestaltung und Kunst, HGK FHNW)의 그래픽 과정에서 진행한
 연구 결과물의 복제본이다.

그래픽 디자인 매뉴얼
METHODIK DER FORM– UND BILDGESTALTUNG
MANUEL DE CRÉATION GRAPHIQUE
GRAPHIC DESIGN MANUAL

2022년 4월 28일 초판 발행 • 2024년 4월 9일 3쇄 발행 • **지은이** 아르민 호프만 • **옮긴이** 강주현, 박정훈
감수 최문경 • **펴낸이** 안미르, 안마노, 오진경 • **크리에이티브 디렉터** 안마노 • **편집 및 번역 도움** 소효령 • **디자인** 아르민 호프만
한국어판 디자인 박민수, 옥이랑 • **디자인 도움** 신재호 • **영업** 이선화 • **커뮤니케이션** 김세영 • **제작** 세걸음
글꼴 AG 최정호 민부리, Helvetica Neue

안그라픽스
주소 10881 경기도 파주시 회동길 125-15 • **전화** 031.955.7755 • **팩스** 031.955.7744
이메일 agbook@ag.co.kr • **웹사이트** www.agbook.co.kr • **등록번호** 제2-236(1975.7.7)

ISBN 979.11.6823.009.5 (03600)

그래픽 디자인 매뉴얼

GRAPHIC DESIGN MANUAL

원칙과 실천

Principles
and
Practice

아르민 호프만

Armin
Hofmann

최문경 감수
강주현 박정훈 옮김

안그라픽스

차례

오늘날 우리는 점점 복잡해지는 환경에 적응하기 위해 많은 노력을 기울이고 있다. 하지만 아무리 상황을 단순화하려고 해도 이제는 무엇도 단순하지 않다. 심지어 전통적으로 정신적이고 감각적인 영역이라 여겼던 예술에서도 예술가의 모습은 전처럼 선명하지 않다. 확장하는 기술, 상업적 경쟁, 빠르게 변하는 환경의 혼란스런 요구 때문에, 먼 형제 관계인 과학자가 그랬듯 예술가는 분열(분업화)하고 말았다.

어느 분야에 속해있든 현대의 예술가는 거대한 시대적 변화에서 오는 일상의 충격을 마주하고 있다. 변화를 받아들이는 일은 늘 어렵지만 오늘날의 규모와 속도는 감당할만한 한계를 넘는다. 매일 겉과 속이 낯설어지는 세상 속에서 변화의 의미를 파악하기란 쉽지 않다.

세계에 새로운 풍경과 다른 기류가 나타난다. 기술이 우리 삶의 중심에 놓였다. 기술과 모순되는 이데올로기는 공허한 메아리만 남기고, 일상에서 기술력이 지배하지 않는 영역은 남지 않았다. 이 거대한 공세 아래에서 인간의 다양성을 포함한 자연은 뒤로 물러나고, 개인은 시스템의 온순한 부품으로 자신을 바꾸도록 요구받는다. 또한 지식은 너무나 복잡해져 보통 사람이 가장 일반적인 방법으로 이해하는 것조차 어려워졌다. 개인의 노동은 전체가 아닌 부분에 한정되며, 최종 생산물이나 성과물과는 무관하다는 말을 듣는다. 결국 비관론자들에게 끊임없이 경고를 받는다. 인간의 사소한 작업들이 자동화 개발 다음 단계에서 완전히 불필요해질 수 있다는 불길한 경고를.

우리의 과제는 새로운 풍경과 기류에서 인간만의 것을 찾는 일이다. 2차 세계대전 이후 수년간 화가들이 밝혀냈듯 그 해답은 단순하지 않다. 대부분의 사람보다 환경 변화에 훨씬 민감했던 이 작고 특별한 집단은 예술사에서 유례가 없는 일련의 스타일, '시대', 실험을 거치며 놀라운 속도로 빠르고 맹렬하게 반응했다.

어린 견습생이 장인의 작업실에서 물감을 개고 배경을 채우고 스승의 방식대로 인물을 그려 넣고 마침내 고전 신화나 전설처럼 그 시대가 받아들인 주제를 다루는 법을 배웠던, 단순했던 시절의 단상을 향수에 젖은 채 어렴풋이 떠올리기는 쉽다. 이렇듯 이상화된 상황과 "예술에서 당연히 받아들여지는 소재는 없다"고 말하는 이 책을 대조해보는 것도 매력적일 것이다. 사실 예술에 대한 의견 일치는 더는 어디에도 없다. 이러한 상황에서 우리는 원점으로 돌아가 점, 원, 선, 그 밖의 모든 것을 다뤄야 한다. 기술을 습득하는 표면적 목적은 학업을 마치고 직업을 얻을 때 명확해질 것이다. 그러나 진정한 의미는 아무도 알려줄 수 없기에 스스로 찾아야 한다.

앞서 언급했듯 책에서 현대인의 삶이 정신적으로 공허하다는 증거를 찾는 일은 매혹적일 수 있다. 그러나 그것은 완전히 요점을 벗어난다. 아르민 호프만은 전혀 다른 것을 말한다. 그는 현대인의 삶이 정말로 지독하게 파편화되었고, 현실이 교육에 반영되었다고 하지만, 비탄하기보다는 상황을 받아들이고 "응용 예술[1]의 구조가 근본적인 변화를 겪었고" 더한 변화가 일어나고 있다고 본다. 그리고 이와 같은 현실을 직면함으로써 문제를 정확히 명시한다면 해결할 수 있다고 확신했다.

호프만은 그의 견해를 바탕으로 다른 분야의 통찰력 있는 사람들과 같은 생각에 이른다. 그는 "우리의 정신과 직업을 위한 장비가 끊임없이 재정비되어야 한다는 생각에 익숙해져야 한다"고 말한다. 기술의 진보 때문에 노동자가 퇴출되는 문제를 다루는 사람들도 같은 결론을 제시한다. 기존의 지침들이 효력을 잃은 세계에서 '융합unity'은 호프만의 핵심 관심사다. 그는 '예술 교육은 자율적'이라는 관념을 단호히 거부한다. "감정을 따르는 자발적인 작업과 전문가에게 지도를 받는 작업을 구분하면 안 된다"고도 한다. 예술가이자 교육자로서 한 말이지만, 어느 과학자나 정치인의 말이 될 수도 있다.

호프만은 분명히 새로운 세계의 시민에 대한 책임을 지기로 했다. 그러나 그는 진정 겸손하고 온전히 작업에 헌신하는 사람이기 때문에, 이 간소한 책의 중요성을 간과하기 쉽다. 그의 말을 사려 깊게 듣지 않는다면 무감하고 무지각한 사람들은 호프만의 생각을 보여주는 그림들의 뛰어난 아름다움과 섬세함을 놓칠 것이다. 책의 감동적인 그림들을 보면 바흐가 손가락 연습 삼아 악보에 그렸던 글씨와 장식 그림이 그의 품위를 손상시키지 않았다는 사실이 떠오른다.[2] 바로 바흐가 그렸기 때문에 그것은 단순한 손가락 연습 이상의 의미가 있다. 아르민 호프만처럼 예술적 무결성, 폭넓은 지성, 그리고 강한 책임감을 지닌 교육자가 많아진다면 예술 교육과 훈련에 관한 문제들을 해결하기가 훨씬 쉬워질 것이다.

조지 넬슨George Nelson

1988년 개정판 서문

이 책은 1965년에 초판된 책의 개정판으로서 그래픽 디자인의 여러 문제에 대해 체계적으로 접근하려는 시도다. 이것은 본질에 관한 것이기 때문에 오늘날의 매체 특정적 경향을 고려할 때 새롭게 중요하다. 책을 통해 시각 디자인의 교육 문제에 쉽게 접근할 수 있을 것이다. 특히 개념적 사고를 실제 시각화하는 단계별 연습 과정이 주목할 만하다.

개인용 컴퓨터의 문서 작성 프로그램이 널리 퍼지고 있다. 컴퓨터 퍼블리싱 기능을 사용하면서 그래픽이나 타이포그래피에 대한 기본 지식이 거의, 또는 전무한 이들에게 본 개정판은 유용한 입문서가 될 것이다.

아르민 호프만

일반적으로 학교 교육은 예술의 쟁점들에 관심을 두지 않고 있다. 예술의 본질을 새롭게 통찰하고 다양한 종류의 인재를 육성할 창조적인 집중력이 부족하다. 어린이가 주도적으로 하는 놀기, 그리기, 만들기, 분해하기 같은 활동들의 중요성이 학교에서 약해지고 있다. 초등교육[3]에서 글쓰기, 게임, 그리기, 노래 부르기, 음악, 공작은 아이들이 예술에 진입하는 과목이지만 학년이 올라갈수록 그 특색을 잃는다. 창작욕을 일으켜야 할 언어 교육은 보통 '완전히 기초적인' 수준에 머물러 있고 중등학교[4]로 넘어가면 주로 고전을 배우게 된다. 학생들은 문학사는 공부하겠지만, 세계를 상상하고 자신을 표현하는 능력은 충분히 발달하지 못한다. 교육 과정 중에서 사고, 발명, 전환, 추상과 관련된 수업은 소외되고 고립된 자리에 있는 '미술'뿐이다. 미술이 학교 시험 과목에 포함되지 않는 것도 부차적인 과목으로 인식하는 이유다.

예술을 전문적으로 교육 받는 학생들을 제외하면 전문대학과 대학[5]에서조차 디자인을 비롯한 독창적인 창작 과정을 일반적인 교육 가치로 인정하는 수업을 들을 수 없다. 이렇게 부적절한 여건에서는 창의적인 재능을 지닌 학생들이 그 이상으로 발전할 수 없다. 기본적인 지식과 주제를 강조하는 오늘날의 제도 아래에서 창의적인 학생은 아웃사이더가 된다.

교육이 이렇게 편향적인 이유는 무엇인가? 상상력과 창의적 재능을 자유롭게 펼치는 활동보다 쉽게 전달하고, 평가하고, 지식을 축적하는 교육 과목을 고수해야 한다고 믿는 것은 학교 자신 아닌가? 아니면 사회에 쉽고 빠르게 흡수되기 위한 지식을 요구하는 외부의 경향에 학교가 영향을 받는 것인가? 편향의 이유가 무엇이든, 그것이 교육 사업에 유익한 토대가 되지 못하는 것은 분명하다. 지금의 교과 과정으로는 구성, 조합, 다양한 변형의 문제를 다루지 못한다. 창의적인 학생은 발전하지 못하고 소중한 재능은 무뎌진다.

흔히 예술 교육은 자유롭고 예술 교육 자체의 규범을 따를 것이라 추측한다. 바로 이러한 착오 때문에 나는 전반적인 교육과 예술 교육의 문제를 고찰하고 다양한 교육 목표 간의 긴밀한 상호의존성을 제시하는 이 글을 쓰게 되었다. 의무 교육 기간 동안 행해진 불충분한 예술 교육의 자연스러운 결과로서, 예술학교는 해결하기 어려운 문제들을 물려받았다. 특히 현재 예술학교의

예비반에 입학하는 학생들에게서 두 가지 특징이 두드러진다.

1 오늘날 예술 직종에서 일하는 이들이 직면한 문제를 근본적으로 잘못 판단한다.
2 앞으로 해결해야 할 문제들에 대한 잘못된 접근: 개발과 실험에는 아무런 의미가 없으며, 결과를 빠르게 만들어내는 것만이 중요하다.

이 두 가지 사항은 기초 및 전문 미술 교육의 근간을 다시금 검토하게 한다. 특히 일상생활과 관련된 직업 과정을 배울 때, 적절한 근거 없이 미술의 가치를 피상적으로 취급하는 교육은 초기 단계에서 단호하게 다뤄야 한다. 이익, 취향, 유행과 그 밖의 빠른 변화들 때문에 교육이 영향을 받는다면 예술적, 창조적, 기술적 기본 원칙을 배우는 건전한 기초 작업은 불가능할 것이다. 물론 학생들이 진공 상태에서 연습해야 하고, 평가할 수 없는 구조와 표현을 만들어내는 작업만 해야 한다는 뜻은 아니다. 반대로 실습 초기부터 작품이 어떻게 인식될지와 효용성을 우선해야 한다. 상승, 하강, 대립, 방사 요소를 단순한 방법으로 표현할 수 있는 학생은 예술을 응용하는 첫발을 내딛은 셈이다. 달리 말하면 우리는 디자인 분야의 모든 직무를 알 수는 없다. 디자이너의 일은 온갖 종류의 메시지, 이벤트, 아이디어, 가치를 시각화하는 일이기 때문이다. 기초 교육은 다양한 경로로 가지를 뻗기 위한 출발점을 준비하는 일이다. 그래픽 디자이너라는 직업은 여러 가지 중 하나일 뿐이다. 아마도 오늘날 가장 중요한 직업 중 하나일 것이다. 그렇다고 기초 교육을 이 직업에 지나치게 끼워 맞추는 실수를 해서도 안 된다. 디자이너라는 직업은 지속해서 큰 변화를 겪기 때문이다.

몇 년 전까지만 해도 그래픽 디자이너의 활동은 포스터, 광고, 패키지, 간판 제작 등으로 한정되었지만, 이제는 사실상 거의 모든 분야의 표현과 디자인을 아우르는 데까지 넓어졌다. 확장은 필연적으로 광범위해지고 있다. 여기서 세세히 논할 수는 없지만 가장 중요한 하나는 언급해야 한다. 최근 몇 년 동안 산업화와 자동화 때문에 응용 예술에서 중요한 역할을 맡아온 수많은 장인과 공예가 들이 창작하고 디자인하는 기능을 박탈당하거나 사라질 위기에 처했다. 석판인쇄공, 식각가process engraver와 판각가는 물론, 간판공, 소목장, 금속공예가 등 응용 미술의 전형적인 직업들은

조판공과 활판인쇄공이 그랬듯 기계에 뒤처질 것이다. 산업의 변화와 그들의 소멸 때문에 새로운 상황이 나타난다. 장인들의 창의적인 면은 대부분 디자이너에게, 기술적인 면은 기계에게 넘어가고 있다. 응용 예술의 근본적인 변화는 오늘날 디자이너가 사진, 산업 디자인, 타이포그래피, 드로잉, 공간 디자인, 제작 기술, 언어 등의 지식을 갖춰야 한다는 것을 의미한다.

이러한 변화에 따라 교육자들은 교육의 역점을 어디에 둘지 새로 결정해야 한다. 지금까지 별개로 여겨졌던 영역과 긴밀한 관계를 맺는 것은 예술의 한계를 뛰어넘고자 하는 문제이며, 우리 시대의 주요한 과제다. 지금의 교과 과정은 새로운 자극을 구체화하기에 충분하지 않고 부적합하다. 그러므로 교육자들은 결과론적 사고를 멈추고 더 넓은 활동 분야를 수용해 상호관계를 깊고 세밀하게 살필 방법을 시급히 모색해야 한다. 선과 면, 색과 소재, 공간과 시간을 하나의 일관된 전체로서 학생들에게 제시해야 한다. 예를 들어 2차원 평면에서 3차원 공간으로 시각을 확장하면 점과 선, 가늚과 굵음, 원형과 사각형, 부드러움과 단단함 같은 대립적 요소의 대비가 평면에서보다 훨씬 풍부해진다. 새로운 차원을 추가하는 것은 단순히 분야의 수를 늘리는 것이 아니라 분야를 확장함으로써 디자인 영역을 확장하는 일이다. 각 분야는 그들 사이의 공통분모를 살펴봐야 한다. 한 주제가 다른 주제와 상호관계를 맺도록 교과 과정을 정리하고 교육자들은 이를 선별해야 한다. 지식을 광범위하게 정리한 과목 대신에 다양한 측면에서 상호 침투하고, 자극하고, 풍부하게 만드는 단원이 보일 것이다. 새로운 결합과 융합을 위한 출발점을 발견하기 위해서는 관계가 멀어 보이는 영역에 관심을 가져야 한다.

산업과 기술의 엄청난 발전을 감안해 예술 직종과 관련한 기초 및 전문 교육을 재정비하는 문제에 지대한 관심을 쏟아야 한다. 지금껏 우리에게 익숙했던 도구들도 기계화되었다. 펜과 연필이 기본 도구로 남아 있지만 샤프 펜슬, 샤프형 크레용 같은 작고 편리한 형태의 기계적인 도구를 제조하는 산업은 학생들에게 혼란을 주기 시작했다. 제지 산업은 모든 색지를 미리 만들어놓는 것을 목표로 해 색을 혼합하는 과정을 과거의 일로 만들고 있다. 활자 주조 산업 또한 크게 발전해 문자를 이용한 모든 작업을 변화시키고 있다. 극도의 사실성, 추상성, 움직임, 색상 등을

다재다능하게 표현하게 된 카메라는 새로운 예술적 시각의 전제가 된다. 그리고 그 배경에는 아직 충분히 의미를 알기 어려운 복제 공정이 있다. 복제 공정을 지속하는 이유는 그것이 전적으로 합리적이라고만 믿는 안일함 때문이다.

학교는 시장에 끊임없이 새로 등장하는 표현 도구와 생산 수단을 시험하고 분류하는 과업에 직면했다. 제조업자들은 보통 자신들이 새롭게 개발한 것들에 별다른 책임을 지지 않는다. 학교는 지금까지 이 문제를 무시했고, 학생들은 스스로 도구를 선택해야 했다. 예를 들어 최근까지 회색조의 농도별 효과를 내기 위해 연필, 펜, 목탄, 붓 등의 도구를 선택하고, 색의 효과를 내기 위해 크레용, 색분필, 붓 등을 사용하는 것은 해당 작업에 적합하고 자연스러웠다. 하지만 이제 보다 기계적이며 비인격적인 성격의 새로운 도구들이 우리의 총체적인 사고에 도전하고 있다. 예를 들어 볼펜, 사인펜, 라피도그래프[6] 등을 보면 새로운 스타일의 드로잉과 디자인을 어렴풋이 엿볼 수 있다.

학교는 현대의 적절한 최신 기술 장비를 갖추면 사람의 노력과 장비를 투입하지 않아도 완벽하게 기능하는 조직에서 생활할 수 있고, 자동적으로 성공과 재정적 안정을 누릴 수 있다는 견해에 강하게 맞서야 한다. 오늘날 우리 손에 놓인 도구들은 무비판적으로 사용하기에는 너무 까다롭다. 도구들이 정교하게 고안될수록 현명하고 책임감 있게 사용하기 위해서는 더욱 지식을 갖춰야 한다.

학교는 오늘날 모든 분야에서 진행 중인 급속한 발전에 적응하는 대신에 자신들의 분야인 교육의 발전에 앞장서야 하며, 학교의 역할이 개척자임을 명심하고 스스로 재정비해야 한다.

창조적 활동을 하는 직업의 수가 줄어들수록 예술성을 성장시키는 예술 교육 기관은 근본적이고 포괄적으로 변해야 한다. 실무에 종사하면서 가능한 한 많은 이윤을 내는 데 열중하는 사람들이 실험적인 작업을 소홀히 할수록, 학교는 실험과 연구에 더 많은 에너지와 세심한 주의를 쏟아야 한다. 지금껏 실무자들이 내놓는 주제와 결과물에 익숙해졌기 때문에 특히 신경 써야 한다. 다가오는 경향을 인식하고, 계획하고, 자극하는 것이 우리의 과제라는 것을 이제 분명히 알 수 있다. 이는 일반적으로 상황을 악용할 뿐 새로운 무엇을 만들기

위해 아무것도 하지 않는 현대 광고 기법과는 완전히 상반된다. 매출 곡선은 미래에 일어날 일에 대한 아무런 단서가 되지 못한다.

여기서 제기되는 문제는 다음과 같은 질문을 던진다. 예술 교육을 어떻게 조직해야 최신 발전에 적응하고 활용 가능한 기술을 목적에 맞게 이용하며, 고도로 산업화된 세계의 다양한 디자인적 요구를 인지하고 해결책을 고안할 수 있을까? 간단한 해결책을 바라는 것은 경솔할지 모른다. 그러나 나는 빠른 시일 내에 다음과 같은 조치를 취해야 한다고 생각한다.

1 일반교육, 전문교육, 평생교육은 각 교육이 단절되는 것이 아니라 연결되고, 최종 결과물을 정해놓지 않고 주제를 심화하고 다양화할 수 있어야 한다.
2 학교 교육을 마치고 직업 생활을 하는 사람들을 위한 학교를 세워야 한다. 젊었을 때의 공부와 훈련이 평생 지속되던 시대는 지났다. 우리의 정신 및 직업을 위한 장비를 끊임없이 재정비해야 한다는 생각에 익숙해져야 한다. 규칙적으로 최신의 지식을 습득해야 중요한 과정에 효과적으로 기여할 기회가 있다.
3 연습으로서의 작업과 특정한 결과를 목표로 한 작업 사이의 경계를 없애야 한다. 적절하게 수행한 모든 작업과 연구는 결과를 보여줘야 하고, 모든 유효한 결과는 연구와 실험을 포함해야 한다.
4 예술성을 표현한 작업과 상업적 용도의 작업을 구분하지 않아야 한다. 그래야 둘을 효과적으로 결합한 형태를 찾을 수 있다.
5 감정을 따르는 자발적인 작업과 전문가에게 지도를 받는 작업을 구분하지 않아야 한다. 둘은 상호보완적이며 직접적으로 연결되어 있다. 규율과 자유는 같은 비중의 요소로 보아야 한다.
6 디자인과 복제의 상호의존성을 고려해야 한다. 오늘날 응용 예술은 대량 생산 산업에 의해 작동한다. 디자인의 현대화와 합리화, 정교하고 효율적인 기계의 도입만으로는 장인에 의한 생산에서 기계에 의한 생산으로 만족스럽게 전환할 수 없다. 변화한 상황에서 창의적인 생각과 그 실현을 통합하려면 우리의 사고방식 전체를 재정비해야 한다.

오늘날 교육자에게는 젊은 세대가 정직한 노동 교환이 바탕이 된 사회를 건설하는 데 함께할 수 있도록 준비해줘야 할 과업이 있다. 이러한 목표는 실무자와 협력해야만 이룰 수 있다. 좁은 시야의 교육자나 공공의 연구 자원과 인력을 사적 용도로 착취하는 실무자, 어느 누구도 시대에 맞는 문화를 성장시킬 수 없다. 따라서 교육자와 실무자의 협력은 우리의 존립과 관련되어 있다.

아르민 호프만

점이라는 개념은 넓은 의미로 이해해야 한다. 중심이 있고 닫혀 있는 모든 평면체는 점이라고 할 수 있다. 크기가 커져도 점은 점이다. 단순히 확대하는 것만으로 점의 본질을 바꿀 수 없다. 형태가 특이해져도 점이라는 것을 인지할 수 있다. 점의 크기가 커져 평면을 덮으면 정확한 외형, 즉 색상과 표면 질감에 의문이 생긴다. 가장 작은 크기에서는 이러한 질문이 불필요해진다.

외접하고, 균형적이고, 형태가 정해져 있지 않고, 무게가 느껴지지 않기 때문에 가장 작은 점은 중요한 구성 원리를 설명하기에 알맞다. 점은 미술의 전 영역에서 가장 다루기 쉬우며 수업에서도 가장 기본적인 요소다.

점의 유동성을 살펴보는 것은 기술적 관점에서도 의미가 있다. 그림을 인쇄면에 전송하면, 점만으로 회색조, 색상, 전환transitions, 혼합blends이 재현된다. 그래픽 재현 기술은 가장 작은 단위의 점을 기반으로 한다.

가장 중요한 그래픽 요소인 점을 이용한 연습은 석판인쇄로 수행할 때 특히 유익하다. 인쇄 기술과 디자인이 별도의 체계에서 발전하는 현대에서는 석판인쇄의 원본과 복제본의 긴밀한 예술적, 기술적 관계에서 많은 것을 배울 수 있다.

정사각형의 중심에 가장 작은 점을 놓으면 단번에 그 힘이 작용한다. 그러나 점이 두 개면 점과 배경의 크기가 항상 비례해야 한다. 그렇지 않고 점이 너무 크면 배경을 방해하고, 너무 큰 배경은 점을 압도한다. 안정적인 중간 영역에 점이 있으면 주변과 순조롭게 만난다. 점이 가장자리에 놓이면 특별히 흥미로워진다. 이때 점은 언제 드러나는가? 처음부터 주변과 관계를 맺고 있는가? 점과 배경이 조화하는 극한의 경계를 찾고 자리를 결정하는 데는 상당한 예술적 감각이 필요하다. 그렇지 않으면 가장자리 영역 전체에 긴장이 발생할 가능성이 크기 때문이다. 가장 뚜렷한 긴장은 한 요소가 다른 요소를 집어삼키거나 제압할 위험이 있는 영역에서 발생한다.

가장 작은 점이라도 모든 점에는 방사력radiating power이 있다. 방사력은 점이 속한 배경의 중심에서 나온다. 그러나 점과 배경의 관계는 항상 점으로부터 시작되거나 점과 연결된다. 중심부에는 절대적이고 최종적인 무엇이 있다. 점을 실제로 적용할 때 배경을 포함한 절대적인 중심부의 방사력이 중요하긴 하지만, 생동적인 관계를 형성하려면 힘을 자유롭게 움직여야 한다. 점이 중심에서 벗어나면 점과 면 사이의 정적인 관계가 불안정해진다. 무엇보다 그때까지 수동적이었던 면이 공격적으로 변한다. 이로써 점이 약화하고, 우회하고, 한계에 몰릴 수 있다. 또한 공간의 착시를 일으킬 수 있다.

첫 번째 점 옆에 다른 점을 놓으면 지금껏 유일한 접촉이었던 점과 면의 관계가 부차적인 것이 된다. 두 점은 이제 면에서 일어나는 일을 결정한다. 두 점의 힘은 직선으로 상호작용한다. 적절하게 배열하면 두 점은 평면을 두 부분으로 자르고 벗어나 버린다. 만약 점 사이의 거리를 좁혀서 점이 서로 충돌하면 한 쌍의 점이 되고, 융합하면서 다양하고 새로운 구도를 만들어낸다. 점으로 이뤄진 삼각형에서 세 점 사이의 상호작용은 각 점을 이은 선을 따라 그 안에 닫힌 힘의 흐름을 만들고, 그 힘은 형태 내에서 유지된다. 많은 수의 점으로 작업하면 점들의 단순 배열, 수직 및 수평 그리드 배열, 그룹, 자유 및 선택적 산란, 군집화, 크기의 가변성, 회색조 및 색상, 질감의 가변성 등 다양한 공식들을 만들 수 있다.

점이 2차원의 평면에서 확대된다고 해서 그 본질이 변하지 않듯이, 3차원의 구sphere로 공간적으로 팽창한다고 해서 형질이 변하지 않는다. 새로운 차원이 추가되어 구의 상태에 무게감이 더해졌을 뿐이다. 구의 방사력은 원의 방사력보다 크다. 새로운 차원이 추가되면서 힘의 범위가 확대되고 중심부의 활동성이 강화된다. 가장 작은 점과 마찬가지로 먼지 한 톨과 같은 가장 작은 구의 경우, 그 특성에 관한 의문은 발생하지 않고 시각화도 어렵지만 계속해서 효과를 발휘한다.

이 책은 2차원의 평면과 3차원적 요소의 결합에 중점을 둔다. 두 가지 이유가 있다. 첫 번째는 2차원이라는 근본적인 힘을 추적하기 위해서, 두 번째는 구체적인 방식으로 2차원의 디자인에서 3차원의 디자인으로 전환하기 위해서다. 이제 우리는 인위적으로 부과된, 효력을 잃은 한계를 없애기 위해 노력해야 한다.

을 이용한 연습에서부터 선은 이미 중요한 연결고리 역할을 했다. 떨어진 두 개의 점을 연결하면 점은 더는 보이지 않게 된다. 즉 가상의 것이 된다. 점이 다른 점을 선형으로 따라가면 독자적인 힘이 나타난다. 다시 말해 종이에 연필을 그으면 인식되지 않을 정도로 작은 점들로 이뤄진 선이 나타난다. 특히 붓과 드로잉 펜 같은 적절한 도구를 사용해야만 잉크로 조밀한 선을 만들 수 있다. 그러나 이 경우에도 선이 움직이는 점의 가시적 흔적이라는 사실을 기억해야 한다. 따라서 선은 점에 의존하며, 점은 선의 기본 요소가 된다.

움직임은 선의 실제 영역이다. 중심이 있어 그에 묶여 있는 정적인 성격의 점과 달리, 선은 본질적으로 동적이다. 선은 중심에 얽매이지 않고 어느 방향으로든 무한히 계속될 수 있다. 그렇지만 선을 기본 요소로 간주하는 것은 선의 형성 과정이 단지 과정으로 인식되지 않기 때문이다. 선은 과정이 완료된 요소다.

점이 구조와 분석에 중요한 요소라면 선은 구성에서 중요하다. 선은 결합하고, 연계하고, 지탱하고, 떠받치고, 뭉치고, 서로를 보호한다. 선들은 교차하고 분기分岐한다.

가장 단순한 선의 배열은 수직 또는 수평 그리드다. 가는 선이 일정한 간격으로 반복되면 각각의 선을 더는 식별할 수 없고 하나의 회색면으로 보이는 효과가 발생한다. 이것은 각각의 점이 병합하면서 분리된 존재가 균일한 덩어리로 합쳐지는 방식과 유사하다.

그리드에서 각 선을 제거하면 다른 평면에 새로운 선들이 나타난다. 이것은 본질적으로 동일한 가치의 두 가지 성질, 즉 검은 선과 흰 선이 그리드에서 상호의존적으로 작용한다는 사실을 말해준다. 두 개의 검은 평행선 사이에는 제3의 흰 평행선이 만들어진다. 모든 디자인 작업에서 가장 중요한 대립항인 음negative과 양positive의 관계가 자동적으로 발생하는 것이다. 검은 선의 부산물로 발생한 흰 선은 이 공간을 만드는 요소만큼이나 중요하다.

두 선 사이의 간격을 계속해서 늘리고, 선의 두께를 서서히 두껍게 하고, 선을 위나 아래로 멀어지게 하거나 기울인다. 이 모든 것은 단순하다는 이유로 우리의 의식에서 잊힌 기본적인 지식을 상기시킨다.

점과 마찬가지로 선이 늘어나도 그 성질은 변하지 않는다. 그러나 점은 아무리 커져도 우리 눈에 그대로 점으로 보이지만, 선은 늘어나면 시야에서 빠르게 벗어난다. 선이 길이에 비해 너무 두꺼워지면 눈은 선을 평면으로 받아들인다. 그 선은 길이와 너비의 관계적 측면에서 심리적으로만 파악된다. 선은 점보다 거리의 영향을 받기 쉽다.

작은 점과 마찬가지로 가는 선은 색상에 적합하지 않다. 선이 무한히 길어진다고 해서 톤과 색상의 표시 영역이 넓어지지는 않는다. 선이 색을 띨 정도로, 그래서 선으로 유지될 정도로 두꺼워지려면 가시 범위 이상으로 충분히 확장해야 한다. 검은 선은 얇아질수록 강도가 약해져 회색으로 변한다. 흰 선은 길어질수록 검은 바탕에 저항하고 얇아질수록 밝아진다.

선으로 된 디자인을 복제할 때는 목판, 리놀륨 판, 에칭이 적합하다. 이들 기법에서 쓰이는 재료와 도구가 선으로 구성된 디자인에 특히 잘 맞는다. 목판과 리놀륨 판에 새겨진 선은 인쇄물에서 네거티브(검은 바탕 위의 흰색)로 나타난다. 흰 바탕 위에 검은 선을 만드는 과정은 좀 더 복잡하다. 에칭 인쇄의 선을 만드는 과정은 목판, 리놀륨 인쇄와 기본적으로 동일하지만, 포지티브(흰 바탕 위의 검은색)의 선을 만든다. 에칭은 다른 어떤 인쇄 기술보다 섬세한 선을 만드는 데 적합하다. 매끄러운 석판, 오프셋 판, 그리고 필름은 선을 만들 때 저항을 최소화한다. 선으로 구성된 디자인은 붓이나 펜으로 쉽게 그릴 수 있다. 도구 자체는 선의 두께 조절이나 선을 그리는 속도에 제한을 주지 않는다.

이 모든 복제 방법은 최신 기술의 발전으로 인해 낡은 방식이 되었다. 그렇지만 오늘날 학생들은 이를 통해 끊임없이 복잡해지는 복제 분야의 기본 방식을 이해할 수 있다. 기본적인 인쇄 기술에서 선 이외의 부차적이고 불필요한 장식은 생략해야 한다. 선의 가장 순수한 표현, 말하자면 본질적인 표현은 다른 이미지 요소와 마찬가지로 인쇄 기술을 염두에 두고 그 재현을 구상할 때 가장 성공적으로 이뤄진다.

점이나 선을 포함하는 구성에서 서로 대립하는
요소들이 만나는 경우, 배열과 구성이 복잡해도 쉽게
이해할 수 있다. 크고 작음, 수직과 수평, 동적 또는
정적, 밝음과 어둠 등의 대비에 따라 기본 개념을
어렵지 않게 파악할 수 있다. 그러나 개별적 요소가
서로 다른 영역에서 등장하고 움직임과 그룹화가
각자의 법칙에 따른다면 학생들은 복잡하고 익숙하지
않게 느낄 수 있다. 서로 다른 두 가지 체계를 조화롭게
결합하기 위해서는 필연적으로 깊은 예술적 인식과
사고, 새로운 형식을 표현하는 용기가 있어야 한다.

두 개의 상반된 구성 요소를 결합하는 것은 복잡한
구성을 연습하는 데 기초가 되고, 결정적으로 중요하고
새로운 시각을 제공하기 때문에 이른 단계에서도 매우
효과적인 방법이다. 이 장의 예제는 고정된 영역에서
사각형과 원을 대비시킨 작업들이다. '대립'은 모든
바람직한 조화와 상상 가능한 요소를 다양한 방식으로
변형할 수 있는 주제다. 그렇기 때문에 대립에 속하는
다양한 예시는 이 책 곳곳에 흩어져 있다. 서로 다른
가치를 하나로 모아 균형을 이루고 상반된 가치를
보다 높은 수준에서 결합하는 것은 그래픽적 관점을
초월하는 문제이며, 실제로 우리 사회의 중요한 과제 중
하나가 되었다.

그림과 문자를 조합하는 것은 그래픽 디자이너가
일하는 특별한 화성harmonics의 세계를 보여준다.
두 가지 다른 그래픽 시스템을 통합하는 이 어려운
작업은 디자이너의 직업적 특징이며, 디자인 교육에
무엇이 필요한지 알려주는 단서기도 하다. 결합은
이례적으로 복잡하다. 복잡성은 관련된 두 시스템을
철저히 연구할 때만 명료해진다.

글쓰기는 순전히 상호 합의를 바탕으로 이해되는,
기하학적 선형 기호로 만들어진 의사소통 수단이다.
이러한 시스템은 인위적으로 고안된 것이기 때문에,
생소한 기호로부터 특정한 메시지를 합의하기 위해서는
사용하는 모든 사람의 정신적 노력이 필요하다. 반면에
그림에는 메시지가 내재되어 있다. 현실적인 묘사나
양식화된 표현에서부터 추상화에 이르기까지, 오늘날
그림의 외형을 '읽기' 위해서는 그 어느 때보다 많은
노력이 들지만 그림은 글과는 다르게 움직임, 색,
형태를 통해 즉각적인 반응을 불러일으킨다. 이 전형적
대립을 조화시키려면 그림과 글이 결합하는 모든 작업
과정에서 지식과 기술을 갖춰야 한다.

응용 예술에서는 항상 복제 기술을 염두에 두고 문제를
해결해야 한다. 목판, 에칭, 석판화는 도구와 인쇄면의
특성상 필연적으로 이미지와 글자가 같은 정신에
따라 구성되고, 그림과 글자의 표현을 재료에 적합한
방식으로 제작하도록 만들었다. 활판인쇄에 이동식
활자movable type가 도입되자마자 레터링은 독자적인
형태로 발전하기 시작했고, 산업화에 따라 공정이
분업화되었으며, 기술적으로 상당히 복잡해졌다.
마찬가지로 현대의 인쇄 방식이 다양해지고 사진과
영화, 특히 회화에서 새로운 형식 언어가 등장해
이미지의 표현이 풍부해졌지만 동시에 이미지를
제작하기 위한 초기 조건은 훨씬 까다로워졌다.
오늘날 이미지와 글자를 만드는 분업화된 모든 기술과
예술성을 익히는 것은 사실상 불가능하다. 그래픽
디자이너의 역할이 달라졌다. 현대의 디자이너는
본래 단순하고 쉽게 이해되던 인쇄업이 분업화로
인해 고도로 전문화된 상황에서 각 부문이 어떤 것을
제공하는지 정확히 알아야 한다. 다른 한편으로는
예술적 감각을 개발하고 재정비해야 한다. 그래야만
대립으로 인한 문제를 창의적으로 해결하는 방안을
찾을 수 있을 것이다.

아마도 문자 시스템의 구조를 의식하는 사람은 거의 없을 것이다. 이 읽기 쉬운 기호들은 우리에게 너무 익숙해서 그 기본 구조에 대해 의식하기 어렵다. 어쩌면 우리가 메시지를 쓰거나 받을 때 창의적인 예술의 기본 요소에 의지하고 있다는 사실을 강조해야 할지도 모르겠다. 이러한 관점에서 현대인에게 글자는 의사소통 수단으로서의 기능과는 별개로 순수하게 형태적 관점에서도 상당히 중요하다. 이것은 레터링[7]과 글꼴을 다루는 결정적인 사람들의 책임이 커졌다는 것을 의미한다.

그래픽 디자인 교육에서 교과 과정의 대부분은 역사적인 원형을 모방해 문자를 쓰고, 그리고, 구성하는 것이며 범위를 넓히면 인쇄 활자 조판도 포함된다. 레터링 작업은 전통적인 형태와 체계의 안정성 때문에 그래픽 디자인 교육에서 가장 명확한 부문이다. 그러나 전통에 얽매인 분위기는 변화의 바람에 가장 민감하지 않은 면도 있다.

실무에서 이뤄지는 작업이 교육 과정의 기초를 형성했던 예전에는 레터링을 가르치는 방식이 명확히 정해져 있었다. 작업은 대부분 글꼴 만들기, 새로운 유형 및 장식적이고 화려한 글자 만들기를 위주로 돌아갔다. 오랫동안 복제의 주요 수단이었던 석판인쇄는 모든 점에서 손으로 그린 글자에 아주 적합했다. 하지만 이미지 복제의 대부분 과정이 기계에 의해 혁신되었고, 디자이너는 글자의 향후 발전에 직접적인 영향을 미치지 못하게 되었다. 손으로 그린 글자와 별도의 목적을 위해 특별히 디자인한 로고 타입[8]은 희귀해졌다.

오늘날 글자를 이용해 작업하는 전문가들은 업무가 점점 더 기성 부품을 조합하는 방향으로 이뤄지고 있다는 것을 발견한다. 향후 몇 년 안의 글꼴 발전은 대형 활자 주조소에 의해 결정될 것이기 때문에, 우리는 새로운 발전이 어떻게 진행될지 대략 알 수 있다. 무엇보다 우리가 알고 있는 글꼴이 다양하게 세분화될 것이다. 그래픽 디자이너는 세분화된 글꼴 덕분에 더 풍부한 사운드 패턴을 만드는 작곡가의 위치에 있게 될 것이다.

미묘한 특성이 정교해지고, 조작성이 풍부해진 다양한 글꼴이 향후 체계적인 레터링 교육 과정의 지침이 되어야 한다.

알파벳 전체를 디자인해보고 역사적 글꼴을 공부하는 수업은 여전히 필수적이다. 동시에 글자의 기본 요소를 새로운 형태로 나타내고, 미묘한 차이에 대한 감각을 일깨우고 발전시키며, 레터링에 필요한 특별한 조합 능력을 개발하기 위한 새로운 길을 탐색해야 한다. 기호와 로고 타입은 우리가 살고 있는 세계의 그 어느 때보다 두드러진 특징이라고 할 수 있다. 디자이너는 이를 창작할 때 새롭고 신선하게 접근해야 한다. 로고 타입 디자인에서 글자의 조합은 어느 정도 정해져 있는 것처럼 보일 수 있지만, 의식적으로 요소를 만나게 하고 가치를 대립시켜야만 기존의 글자를 넘은 새로운 형태의 표현으로 이어질 수 있다.

응용 예술applied arts. 20세기 초중반 디자인이라는 용어가
보편적으로 확산되기 전 디자인을 대체하던 용어. 실제적인
효용을 목적으로 한 공예와 장식미술의 총칭으로 순수
미술과 구분해 사용했다. 응용 미술은 순수 미술과 같이
'미의 원리'는 동일하게 적용했지만, 실생활에 응용하는 조형
활동을 가리키는 말이었고 이후 디자인으로 대체되었다.
아르민 호프만 재직 당시 바젤 산업학교Allgemeine
Gerwerbeschule Basel(현 바젤 디자인예술대학Hochschule
für Gestaltung und Kunst, HGK FHNW)에서 디자인 대신 '응용
미술'을 사용했던 것을 알 수 있다.

2 바흐의 가계에는 음악적 재능뿐 아니라 회화적 재능도
흘러서 많은 음악가 사이에 몇몇 화가를 배출하기도
했다. 예술가들의 필체를 필적학으로 고찰한 로베르트
암만에 의하면, 바흐의 견고한 필체는 화가의 성향에
가깝다고 했다. 바흐의 작곡법 역시 시각적·건축적 구조가
두드러진다.
『악보 위에 피어난 꽃』 유지원. 《중앙 SUNDAY》 561호.
14쪽.

3 프리마슐레primarschule. 스위스의 초등학교 취학연령은
7세이며 스위스 내에 거주하는 아동은 의무적으로 공립
또는 사립학교에 다녀야 한다. 의무교육 기간은 6년이며,
교사 한 명이 한 학급의 전 과목을 가르친다.

4 오베르슈투펜슐레oberstufenschule. 중학교 과정으로 적어도
두 명의 교사가 교과목을 나누어서 한 학급을 가르친다.

5 스위스에는 총 열두 곳의 대학교가 있으며, 연방정부가
직접 운영하는 연방공과대학교 두 곳과 주 정부 관할하에
운영되는 일반대학 열 곳이 있다. 스위스의 대학은
인문, 사회보다도 고부가 가치의 과학, 엔지니어링 또는
실용기술을 중시하는 제도로 편성되어 있다.

6 래피도그래프rapidograph. 테크니컬 펜이라고도
불리며 펜촉의 두께가 미세한 것이 특징이다. 건축,
엔지니어링처럼 일정한 폭의 선이 필요한 도면을 그리기
위해 건축가나 엔지니어가 사용하는 특수한 용도의 펜이다.
'라피도그래프'는 테크니컬 펜의 상표 중 하나이다. 현재는
도면을 그리는 용도보다는 다양한 점묘화나 세밀화 등
미세한 표현이 필요한 미술 영역에서 사용한다.

7 레터링lettering. 글자를 만드는 모든 행위. 원래 글자를
쓴다는 의미지만, 디자인에서는 조형적인 미를 고려해
글자를 쓰는 일을 가리킨다. 레터링에는 이미 만들어진
서체를 정확하게 옮기거나 가독성이 높은 글자를 조화 있게
쓰는 기술, 그리고 아주 새로운 독특한 글자를 창안하는
일들이 모두 포함된다.
『한글 글꼴 용어사전』 박병천. 세종대왕기념사업회. 2011

8 로고 타입logotype. 판독성을 유지하면서도 특정 기업이나
제품의 상징성이 드러나도록 디자인한 글자 조합.
『타이포그래피 사전』 한국타이포그라피학회. 안그라픽스.
2012

1

2

1
연필이나 크레용이 거친 표면을 지날 때
점이 생성된다. (석판화)

2
부드러운 표면에 인디아 잉크 펜을 살짝
찍어 만든 점.

3
다른 두 과정의 조합. 작은 점들은 분필을
이용해 거친 표면을 간접적으로 긁어 만든
반면, 가운데 큰 점은 스크레이퍼와 같은
날카로운 도구로 도려내 만들었다. (석판화)

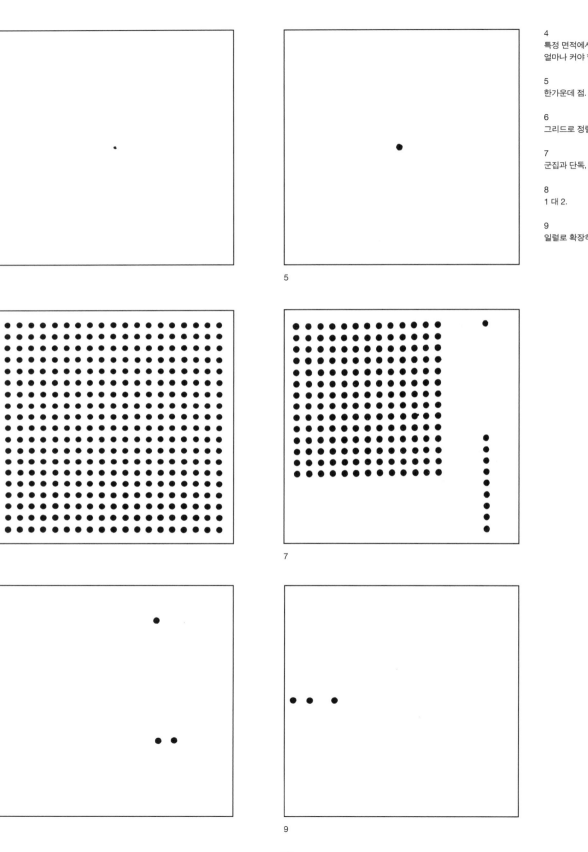

4
특정 면적에서 점이 효과를 발휘하려면
얼마나 커야 할까?

5
한가운데 점.

6
그리드로 정렬된 점.

7
군집과 단독, 선형 정렬로 이뤄진 점.

8
1 대 2.

9
일렬로 확장하는 점.

4

5

6

7

8

9

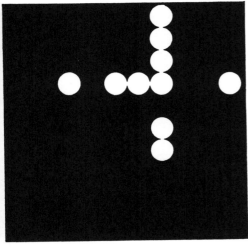

10

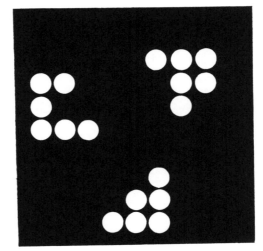

10
그리드에서 분리된 십자형 점.

11
점으로 구성된 세 그룹.

12
그리드가 없는 자유로운 분포.

11

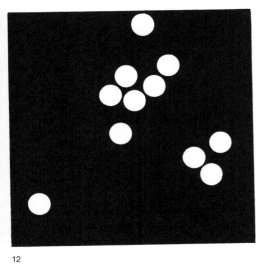

12

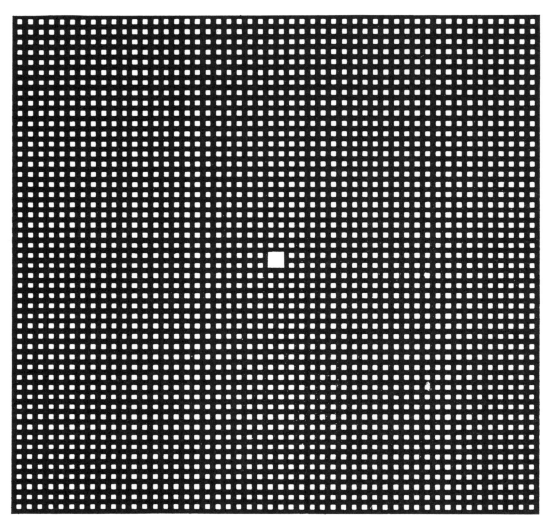

13

13
사각형 점. 격자형의 그리드가 자동으로
정사각형 점들을 생성한다. 그리드에
의도적으로 개입해야만 간격의 차이에 의해
점이 발생한다. 3번과 유사한 상황.

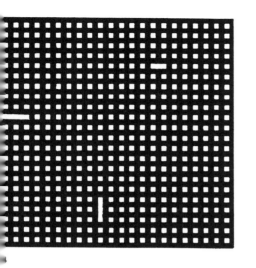

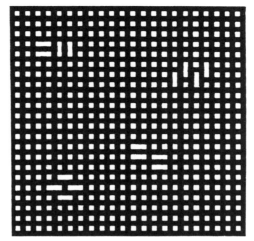

그리드의 선이 단절되면 흰 점이 결합해
기호symbol와 도형figure이 된다.

15

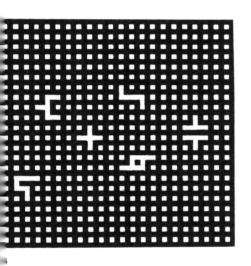

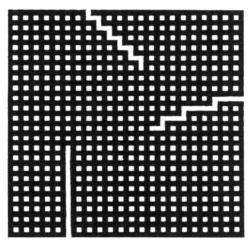

17

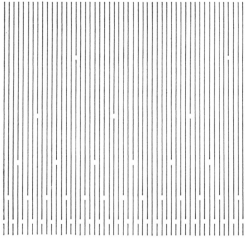

19

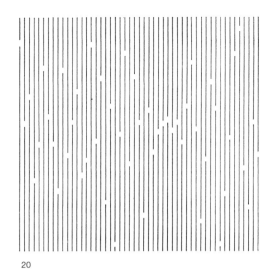

20

19 20 21
가는 선의 그리드에서 선이 단절되면
단절된 선과 선 사이의 공간에 의해 점이
생성된다. 이 점들은 서로 합쳐져 형태와
움직임을 만든다. 73-76번을 보라.

22 23 24
굵은 선 그리드에서 분리된 다양한 패턴의 겁

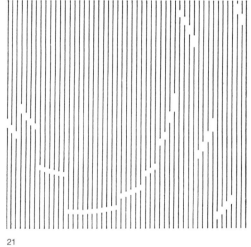

21

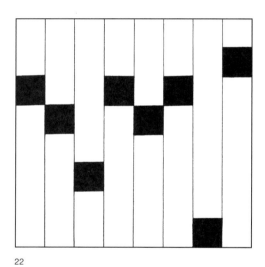

22

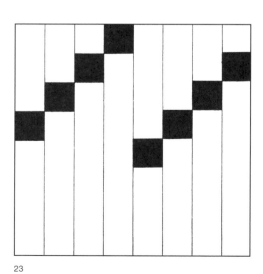

23

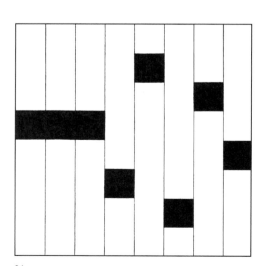

24

25

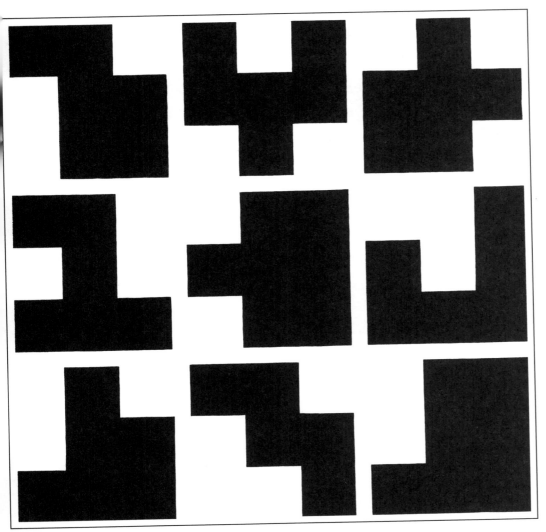

26

31

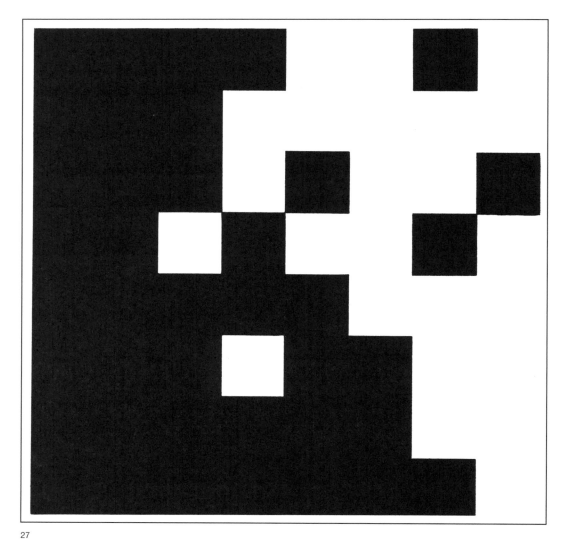

27

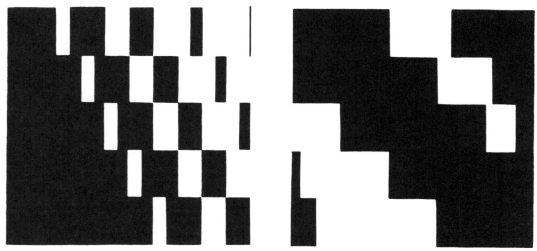

28

29

32

19–21번과 같은 연습이지만 선이 굵어진다.

0

₁1

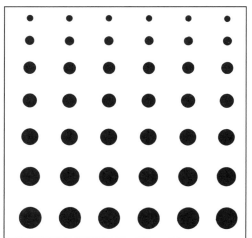

32

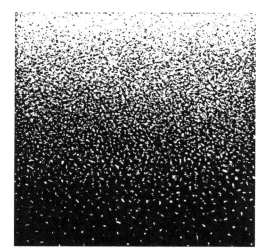

35

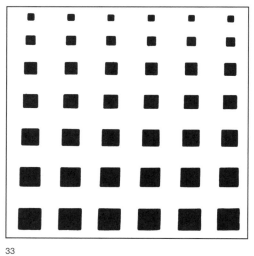

33

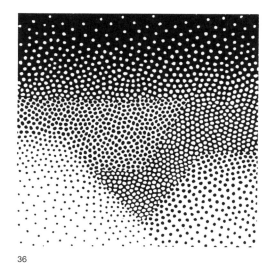

36

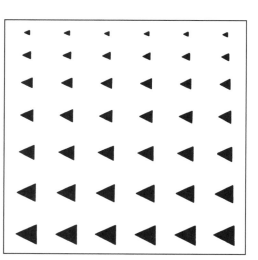

34

32 33 34
눈으로 인지가 가능한 가장 작은 점은
둥글게 보인다. 형태에 관해 이야기하려면
점은 얼마나 커야 할까?

35
양에서 음으로 느리게 전환하는 점들은
분필로 그은 획에서 자연스럽게 발생한
것이다.

36
빈터힐페Winterhilfe[*]를 위한 포스터 실험.

*
스위스의 빈곤 구호 단체. 1930년대 경제
위기 속에서 겨울철 추운 날씨로 어려움을
겪는 이웃의 구호를 위해 시작되었다.
아르민 호프만이 포스터 디자인을 맡기도
했다.
www.winterhilfe.ch

37

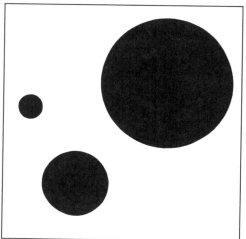

38

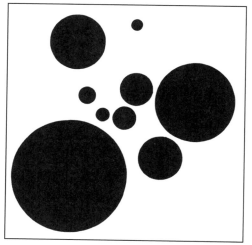

39

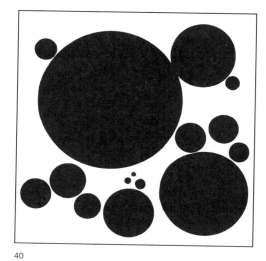

40

38
세 가지 크기의 점.

39
따로 떨어진 가장 작은 점.

40
다양한 그룹 간의 상호작용.

41
자연물을 이용한 구성 연습. 나뭇잎에 점을
생성했다. (석판화. 붉은색 점과 녹색 잎
표면의 양적 대비)

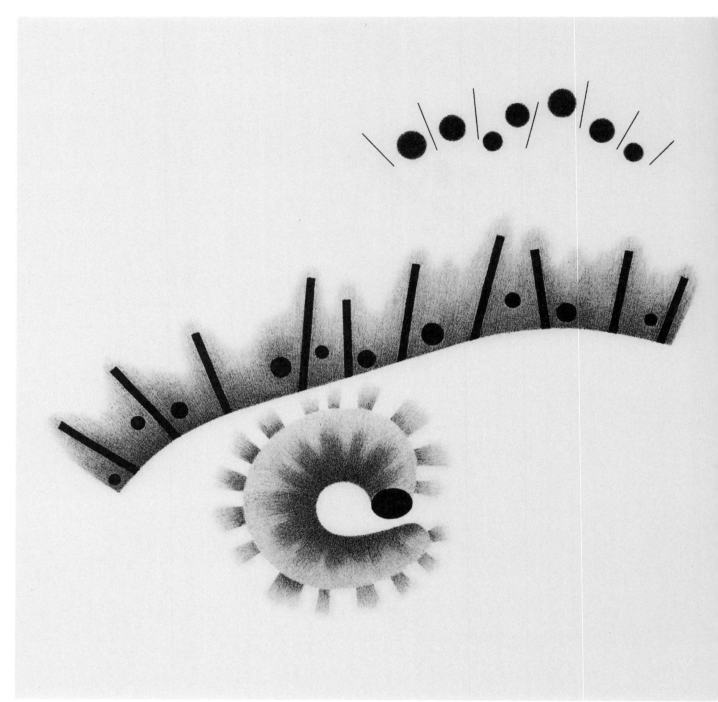

42
'자연물을 이용한 구성 연습'과 구성 작업을
결합. (석판화)

43
송충이 박멸제 패키지. 패키지가 입체의
형태일 때도 점은 여전히 구성의 본질적인
부분으로 남아 있다.

3

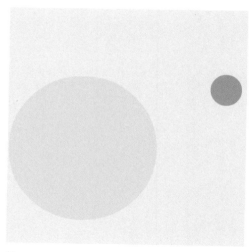

44

44
점들의 크기 차이가 서로 다른 회색도로
강조된다. 38번과 기본 구성이 유사하다.

45
빛과 그늘의 작용으로 서로 다른 회색도의
색이 더해진다. 패키지 각 면에 다른 구성이
나타난다. 눈에 보이는 면들의 상호작용으로
새로운 구성이 발생하고, 동시에 정육면체의
공간 법칙이 강조된다. 44-45번은 사물을
이용한 공간 구성의 예비 단계이며,
회색도가 중요한 역할을 한다.

46
점의 이동과 물체의 회색도. 밝은 점과
어두운 점이 구성의 배경을 이룬다.
(사진 수업과 협업)

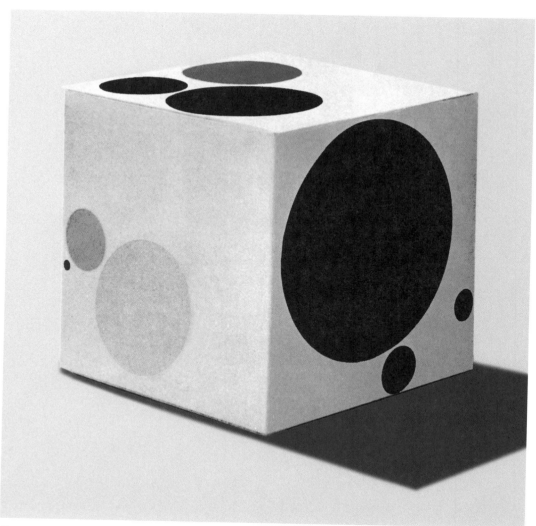

45

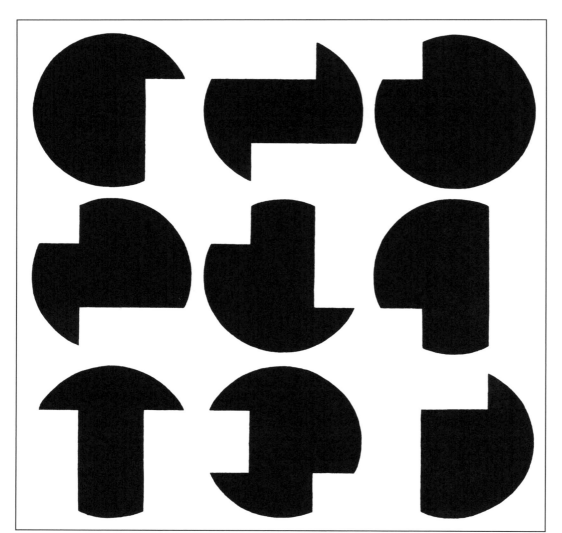

47
동그란 점을 아홉 부분으로 나눈다.
한 부분을 지웠을 때의 형태를 통해
기본 형태를 추정할 수 있다.

48
47번의 기본 형태.

47

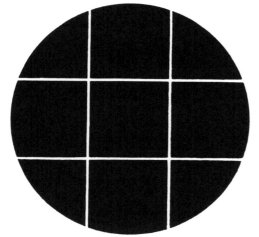

48

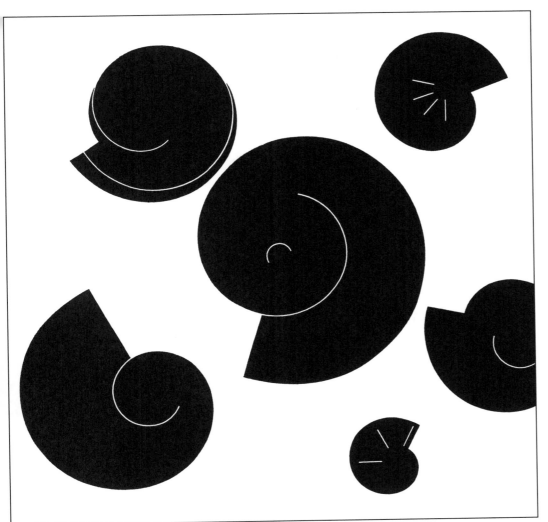

49
자연물을 이용한 구성 연습.

50
47번과 유사한 실습. 점의 4분의 1을 지우고 나머지 부분을 돌리고 맞춰서 하나의 기호를 만든다.

49

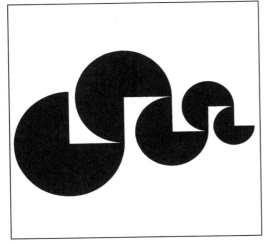

50

43

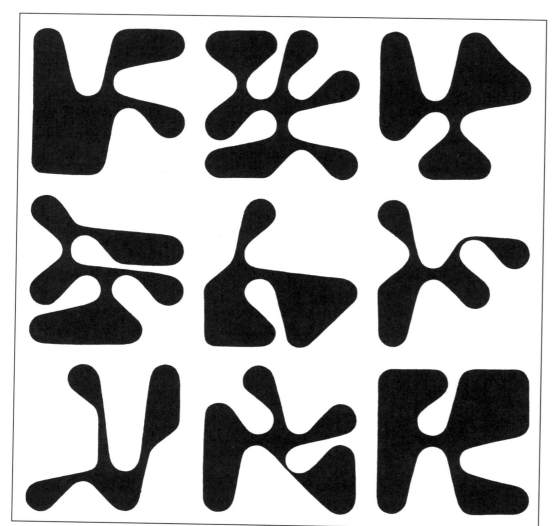

51

51
다양한 연습: 유체 구조fluid structure가
커지면서 서로 만난다.
시작 위치: 열여섯 개의 점. 일부 점을
삭제하고 이으면서 만들어진 아홉 가지의
변형은 새로운 형태 단위가 된다.

52
51번의 기본 구조. 아홉 가지 가운데 첫 번째
도형.

53
자연물을 이용한 구성 연습. 나뭇잎에
형성된 점. (석판화)

52

44

3

45

54

54

조약돌을 이용한 구성 연습. 지금까지의
연습은 원형의 점에서 출발했다. 점이
극도로 왜곡되어도 여전히 점 형태에 내재한
방사력이 작동한다. 38번의 변형. (리놀륨
판화)

55
쏟아져 흘러내리는 잉크. 연습 과정에서
작업으로 전환.

55

46

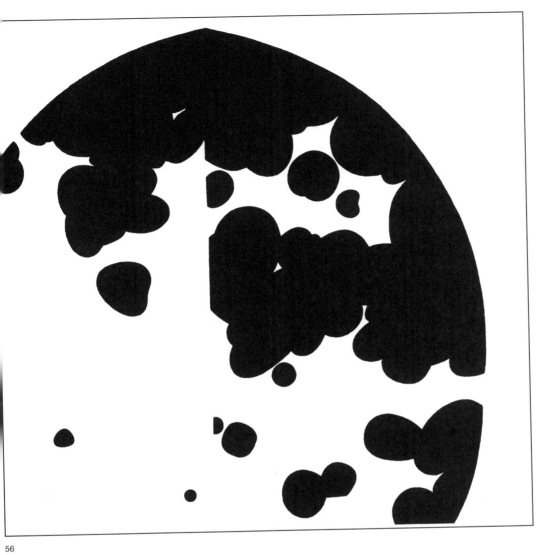

56

57
나뭇잎 연구. 점들을 집약적으로 뭉쳐서
새롭고 미세한 점 형태를 남긴다. (석판화)

58
살충제 용기. 43-44번에서 육면체 위에
점들을 어떻게 배치하는지 보았다. 여기서는
원기둥을 선정했다.

Herba force
Pflanzenschutz-
mittel
gegen
Mehltau
Blattläuse
und Käferfrass
500gr Fr.8.50

58

49

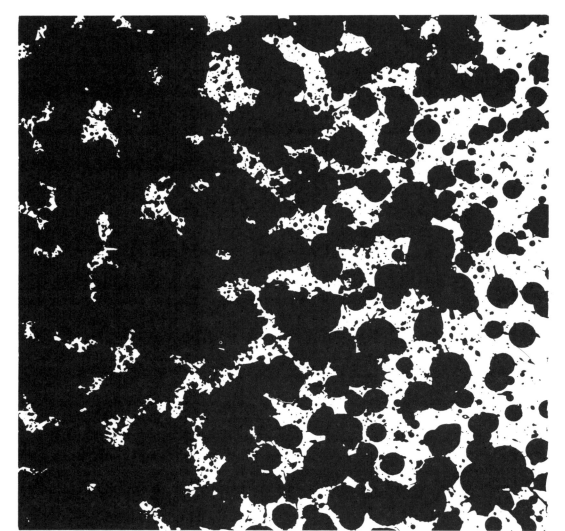

59

59
다른 종류의 붓을 연달아 사용해 만든 잉크
방울 흔적들. (석판화)

60
붓에서 종이로 잉크 방울을 떨어뜨리면,
이 과정에 내재한, 방사선이 폭발하는 듯한
힘이 특별한 생동감으로 표현된다.

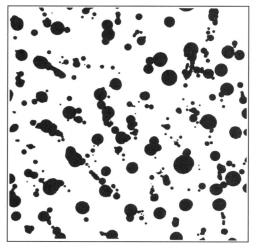

나뭇잎 연구. 점의 군집이 선 체계에 미치는
영향. (다양한 색상의 템페라화*. 올리브색
바탕에 갈보라색 점)

61

안료에 달걀 노른자와 물을 섞어 그린 그림.

62

62
나비 날개의 일부. 점이 역동적으로
움직인다. (5색 석판화)

63
양초 상자 디자인. 62번과 유사한 상황.
촛불의 불꽃이 일면서 점들이 날아오른다.
(크레용의 질감, 표면과 글자의 조합. 오프셋
판에 그림)

64
크레용에 힘을 주어 그린 점의 흐르는 듯한
움직임. (석판화)

3

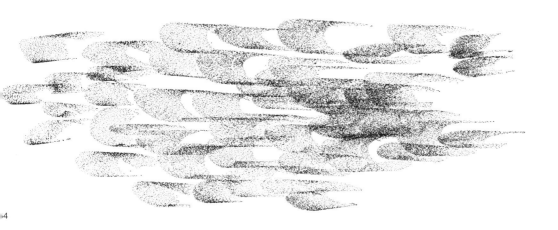

4

65

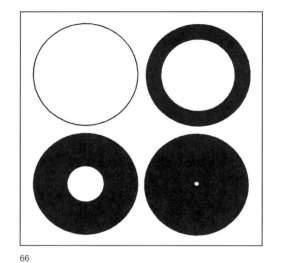

66

65 66 67 68 69
원. 38-40번과 유사한 실습. 66-68번은
선의 굵기에 따라 원의 크기가 변한다.
검은 점 안에 흰 점이라는 새로운 요소가
생성된다.

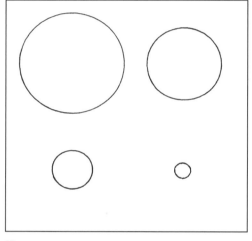

67

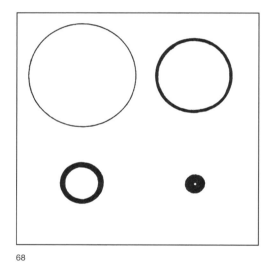

68

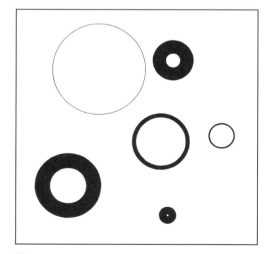

69

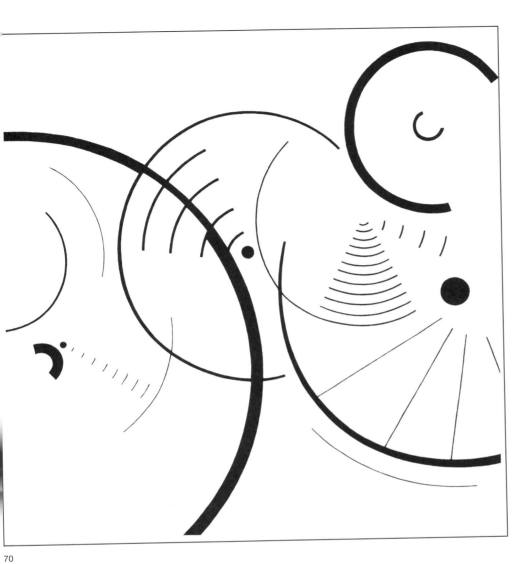

70
어린이 교통학교Kinder Verkehrsgarten를
홍보하는 포스터를 위한 초기 디자인.
65–69번 연습의 응용. 새 요소: 원의 분절.

71
원의 분절.

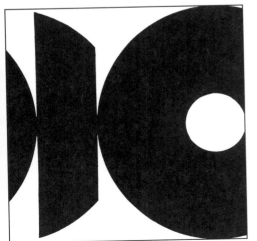

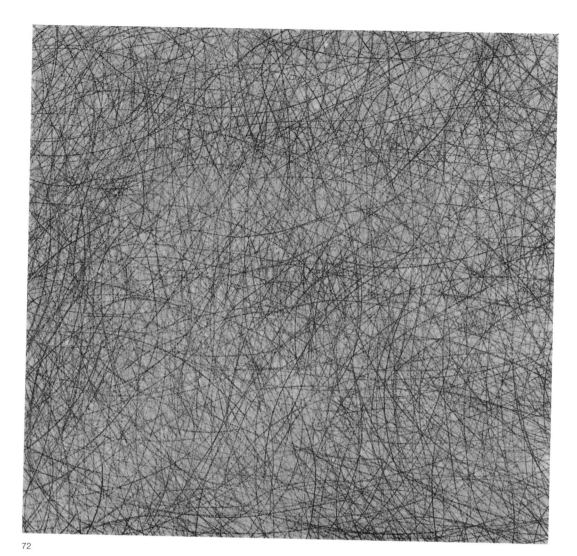

72

72

72
원의 분절을 이용한 자유로운 연습. (석판화

73 74 75 76
이 연습은 원형 그리드에서 시작한다.
그리드의 일부를 지우면 다양한 패턴이
생긴다. 그 결과 회전, 이동, 스침, 흔들림,
교차 등 폭넓고 다양한 감각을 이끌어낸다.
(컴퍼스를 이용한 연습)

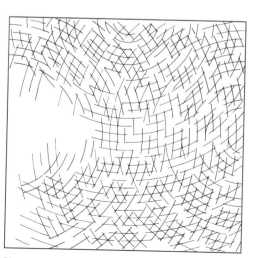

73

56

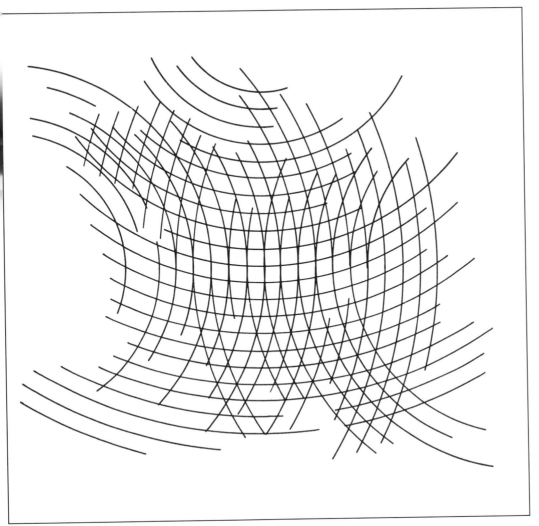

74

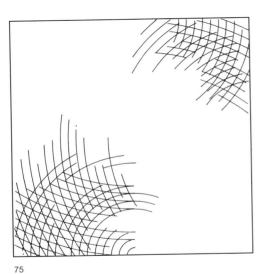

75

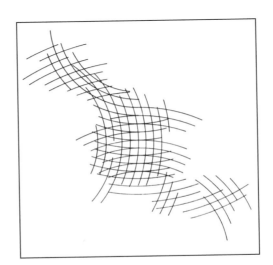

76

77

78

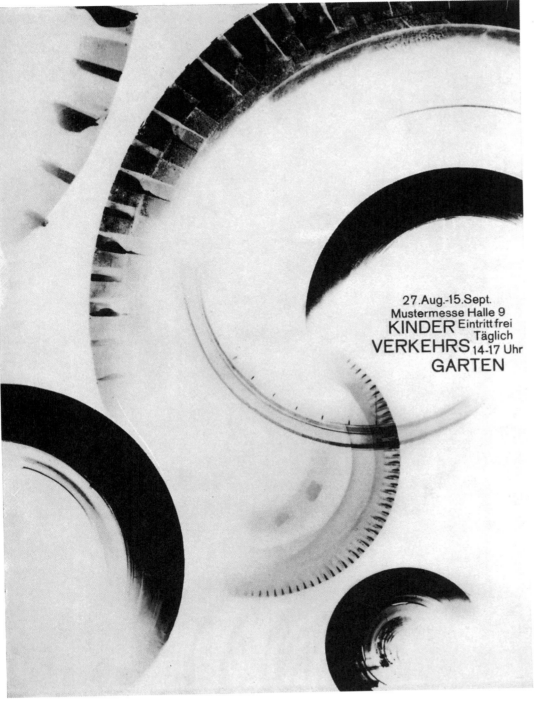

27.Aug.-15.Sept.
Mustermesse Halle 9
KINDER Eintritt frei
Täglich
VERKEHRS 14-17 Uhr
GARTEN

79

80

80
회전 연구. 입자들이 중심으로부터 나선형의
경로를 따라 분출한다. (석판화)

81
회전 연구. 크레용으로 회전하는 선을
그렸다. (석판화)

81

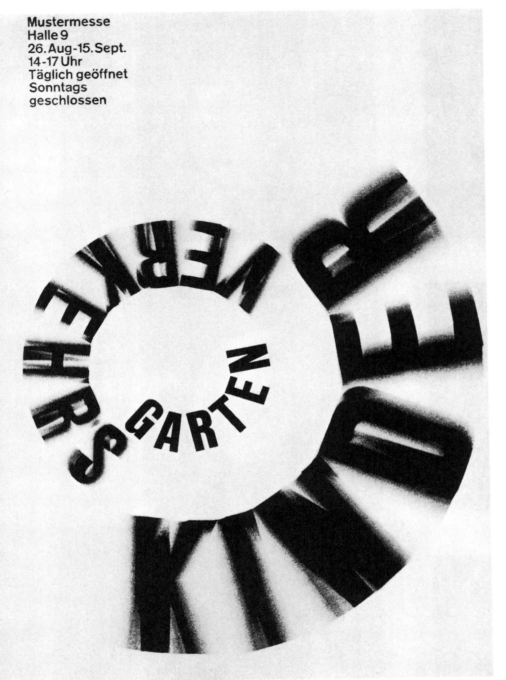

Mustermesse
Halle 9
26. Aug-15. Sept.
14-17 Uhr
Täglich geöffnet
Sonntags
geschlossen

82
어린이 교통학교 포스터. 글자에서부터 회전
운동이 일어난다. (글자를 축음기 레코드에
배열해 동작시킨 후 촬영)

82

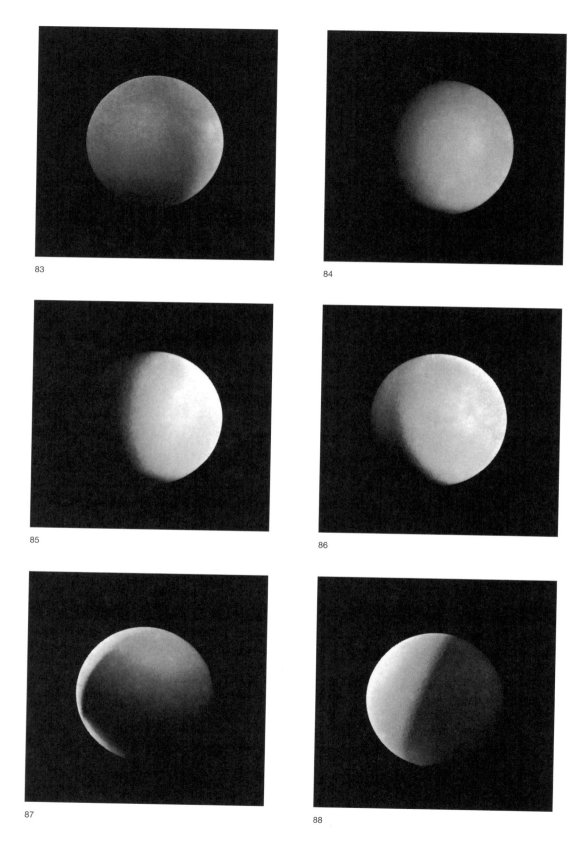

83 84 85 86 87 88
공간을 점유한 점으로서의 구.
(다양한 각도의 조명)

83

84

85

86

87

88

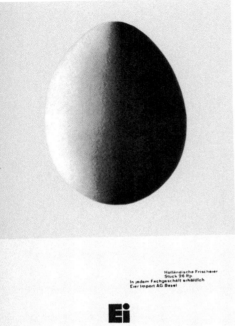

Holländische Frischeier
Stück 26 Rp.
In jedem Fachgeschäft erhältlich
Eier Import AG Basel

Ei

89

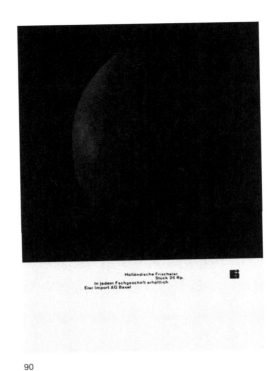

Holländische Frischeier
Stück 26 Rp.
In jedem Fachgeschäft erhältlich
Eier Import AG Basel

Ei

90

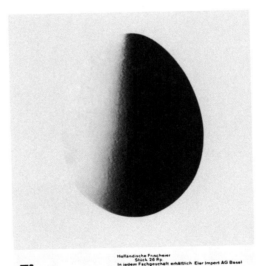

Holländische Frischeier
Stück 26 Rp.
In jedem Fachgeschäft erhältlich Eier Import AG Basel

Ei

91

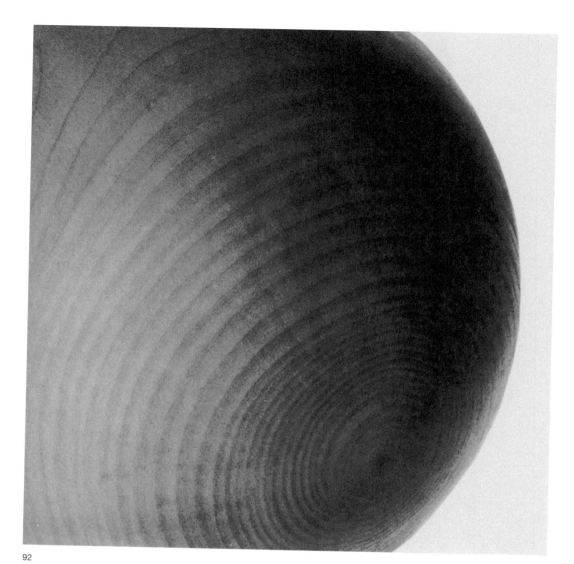

92

92
나무로 만든 구체의 일부.

92
나무로 만든 구체의 일부.

93
나무로 만든 구체를 이용한 구성 연습.
큰 것과 작은 것, 전체와 부분, 또렷함과
흐릿함, 밝음과 어둠.

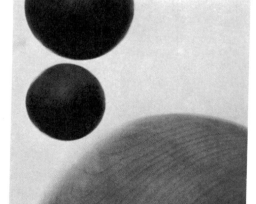

93

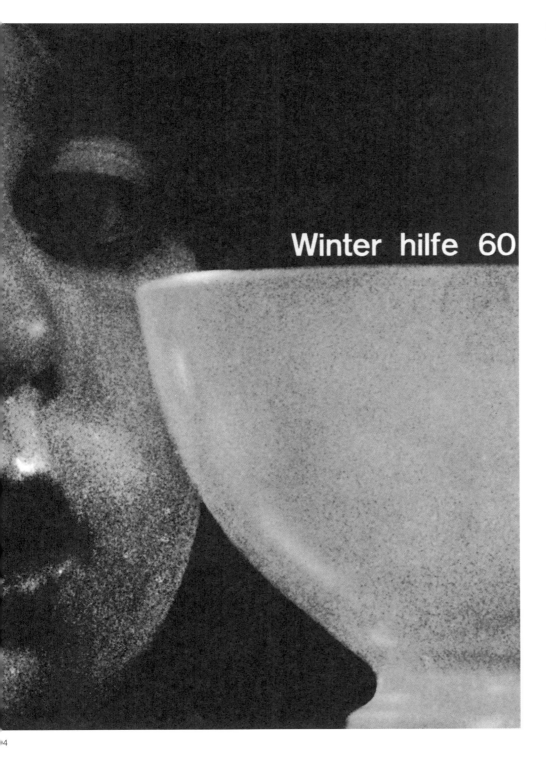

Winter hilfe 60

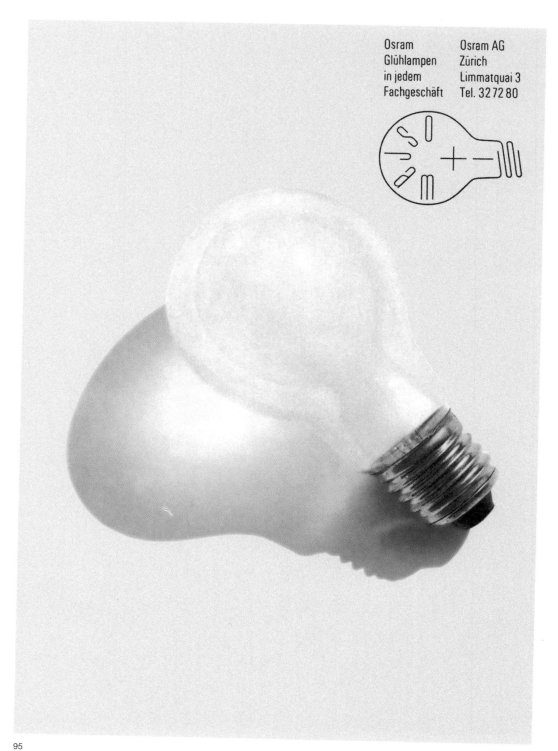

Osram
Glühlampen
in jedem
Fachgeschäft

Osram AG
Zürich
Limmatquai 3
Tel. 32 72 80

95
전구 광고. 햇빛이 투명한 전구를 통과해
빛난다.

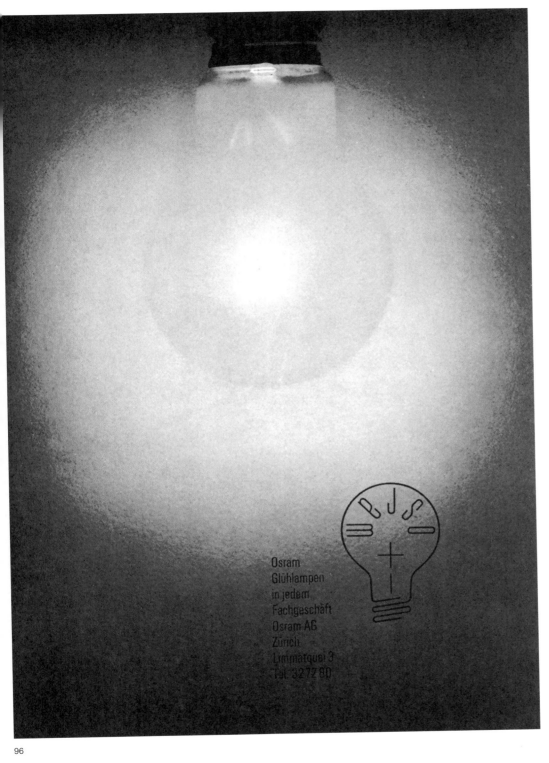

Osram
Glühlampen
in jedem
Fachgeschäft
Osram AG
Zürich.
Limmatquai 3
Tel 32 72 80

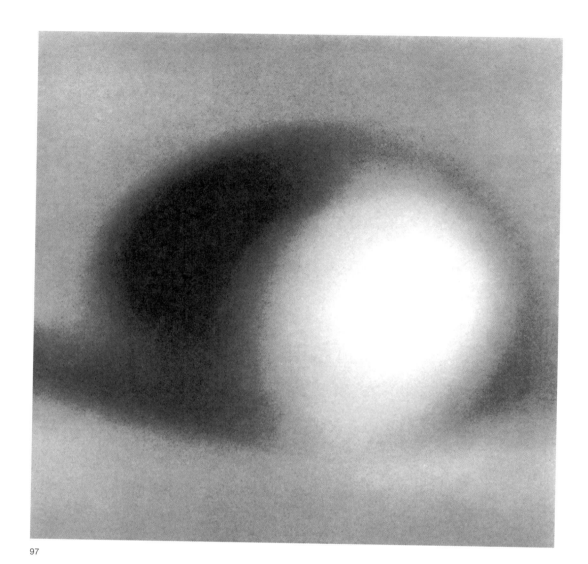

렌즈를 흐릿하게 설정하면 물체는 윤곽을
잃고 뒤로 물러난다.

97

98
영화 포스터 디자인의 초기 단계. 구체가
움직여 윤곽이 희미해졌다. 인간의 눈과
카메라 필름 롤, 두 가지를 연상시킨다.

99

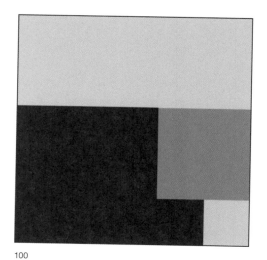

100

99 100 101 102 103
다양한 크기와 회색도의 점 구성. 포함과
제외, 함께 서 있는 것과 나란히 서 있는
것, 맞물림과 섞임, 쌓아올리기와 앞뒤로
미끄러지기, 배경의 통합과 분리 등 다양한
관계를 만든다.

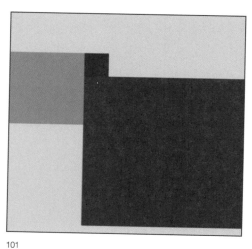

101

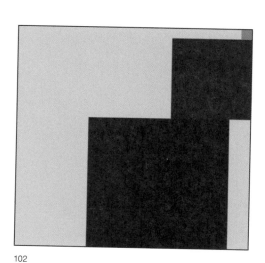

102

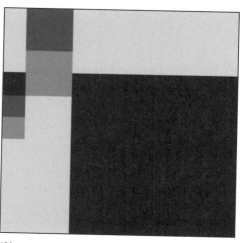

103

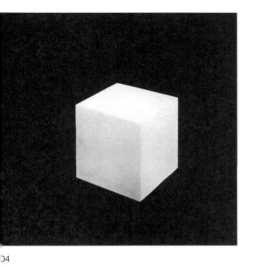

104　105　106　107
회색도 연구. 검은 배경에 흰 육면체, 흰
배경에 검은 육면체 등. 빛은 각도에 따라
육면체의 다양한 면에 차별화된 회색도를
만든다.

108　109
검은 배경과 흰 배경에 나란히 놓인 검은
정육면체와 흰 정육면체.

04

105

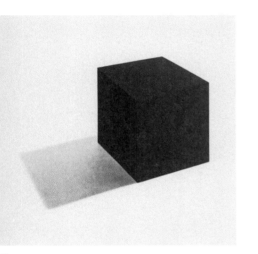

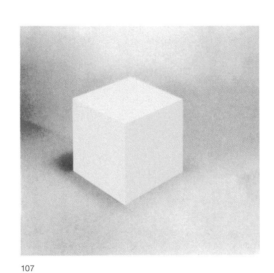

06

107

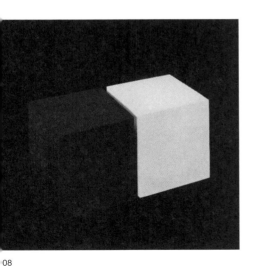

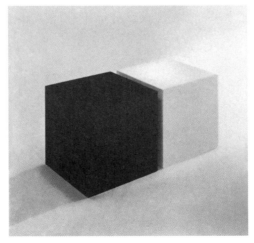

08

109

뚜렷하거나 흐릿한 윤곽의 나무 정육면체
배열. 뒤로 갈수록 윤곽이 흐려지면서
공간에 강한 착시가 발생한다.

83-89번과 104-110번은 사진 교육 과정과
협업했다.

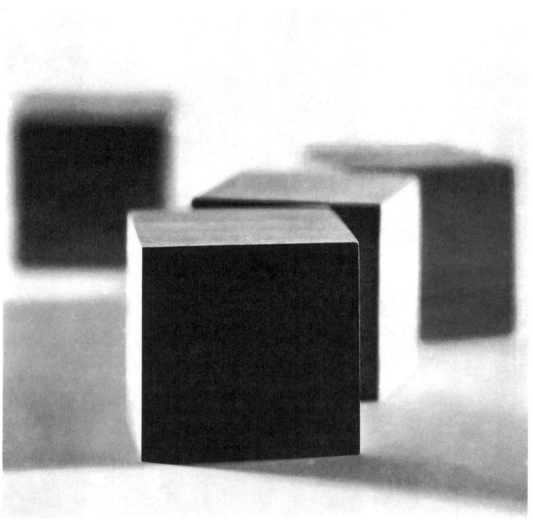

110

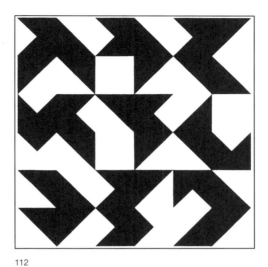

111
112번과 113번의 시작점.

112
도형의 일부분을 지우면 다양한 형태의
면이 생긴다.

113
바젤 산업학교의 빗물받이. 평면의 패턴
대신에 공간에 부합하는 형태로 구성했다.

111

112

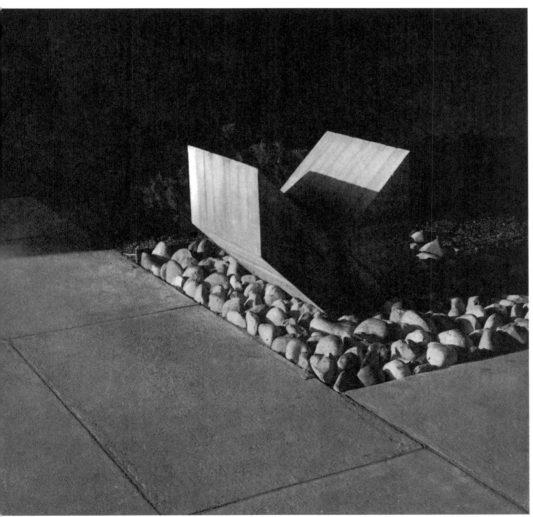

113

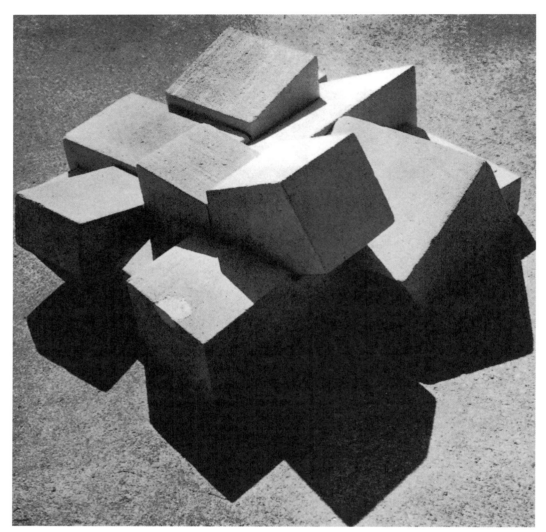

114

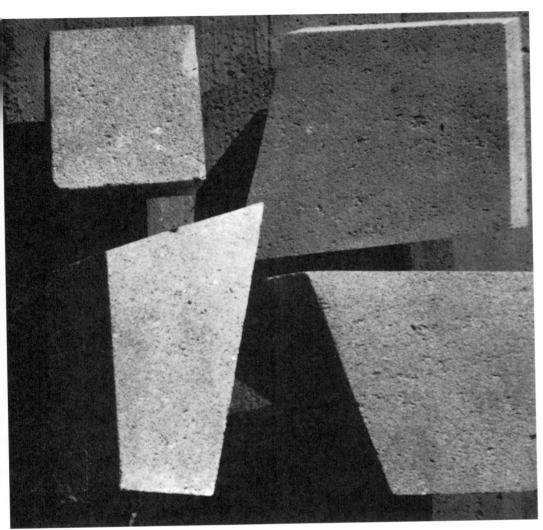

115
‹비뚤어진 모퉁이Zum schiefen Eck›. 호스텔
간판 경쟁작. (콘크리트 주조)

114번과 115번은 공간 디자인 교육 과정과
협업했다.

115

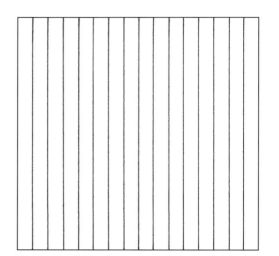

116

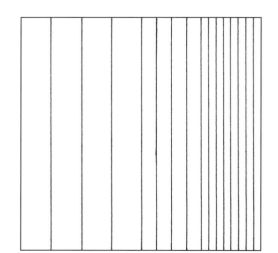

117

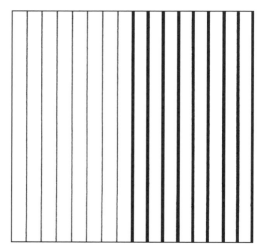

118

116
수직선의 일정한 반복.

117
선의 간격이 점점 줄어들어 서로 다른
세 간격이 생겼다.

118
일정한 간격의 가는 선과 두꺼운 선의 반복.

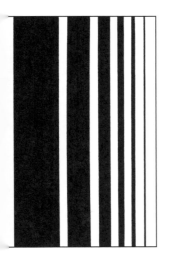

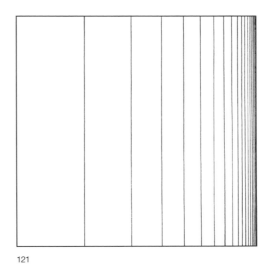

119
검은 배경에서 흰 선의 간격이 점점
넓어진다. 흰 수직선이 검은 배경의 간격을
활성화한다. 120번과 달리 검은 배경 전체가
리듬의 영향을 받는다.

120
배경의 3분의 1 지점 이후부터
그러데이션이 나타난다. 이로 인해 3분의
1의 빈 공간에는 고유의 성질이 생긴다.

121
가는 선 사이의 간격을 점점 좁힌다. 흰
배경은 그러데이션의 영향을 받지 않는다.

122
가는 선 묶음의 서로 다른 간격.

121

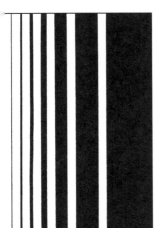

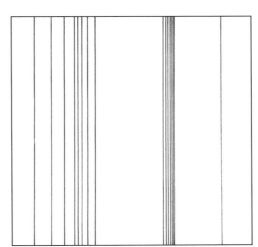

122

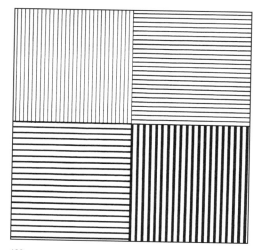

123
회색도 연구.

124 125 126
위의 연구에 기반한 카드 형태의 실험.

123

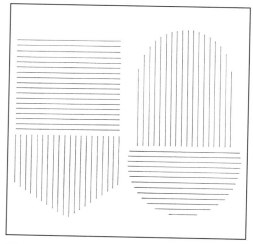

124

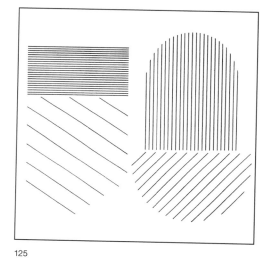

125

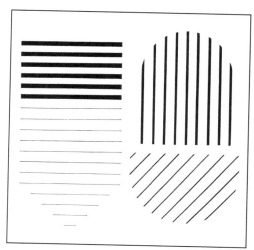

126

카드 형태의 실험. 검은 선과 흰 선의
상호작용이 인상적이다. 선들이 역동적인
형태를 나타내면서도 회색도로 치환되기도
한다.

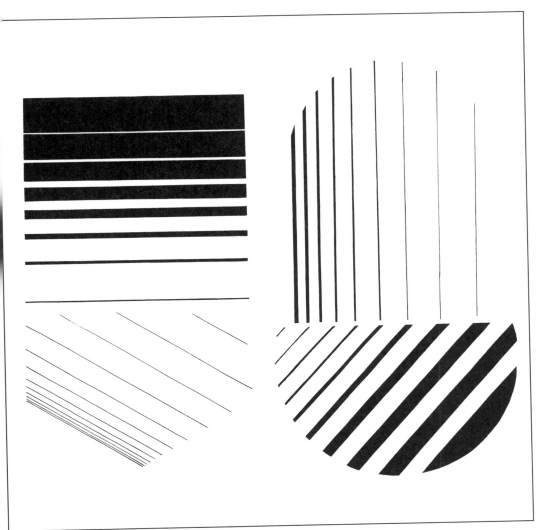

127

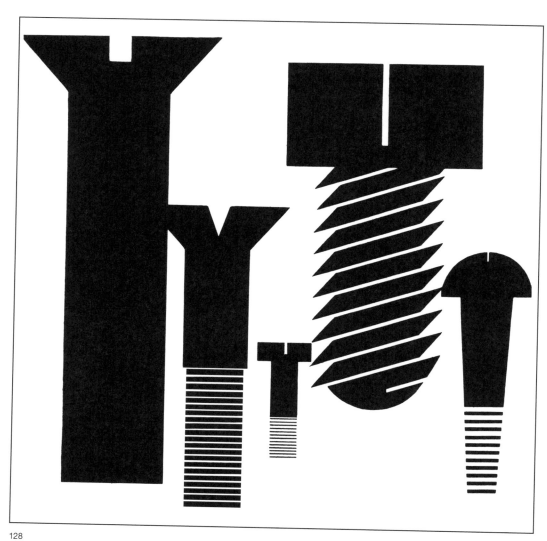

128

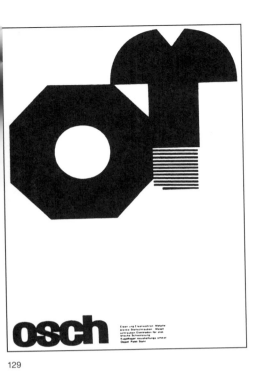

129

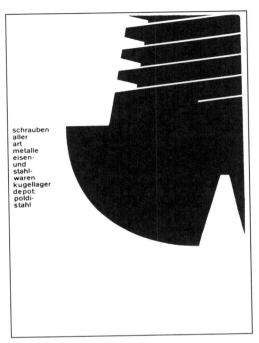

schraubfen
aller
art
metalle
eisen-
und
stahl-
waren
kugellager
depot:
poldi-
stahl

130

129
철물 제조사 광고. 그리드로 된 모양은
나사의 날 같은 착각을 일으킨다.
나삿니의 회색도는 문단과의 연결성을
만든다.

130
철물 제조사 광고. 검은 영역의 폭 때문에
나사선을 나타내는 흰 선이 돋보인다. 문단과
대비된다.

131
철물 제조사 광고. 다양한 회색도의 선.

132
철물 제조사 로고. 선은 문자를 만드는 동시에
물체를 표상하는 두 가지 역할을 한다.

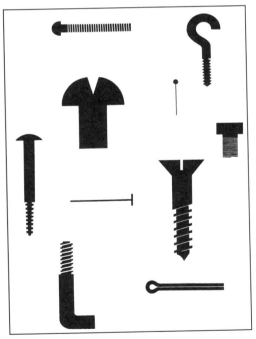

131

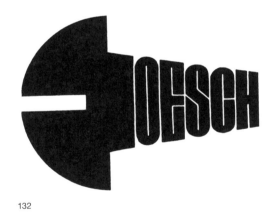

132

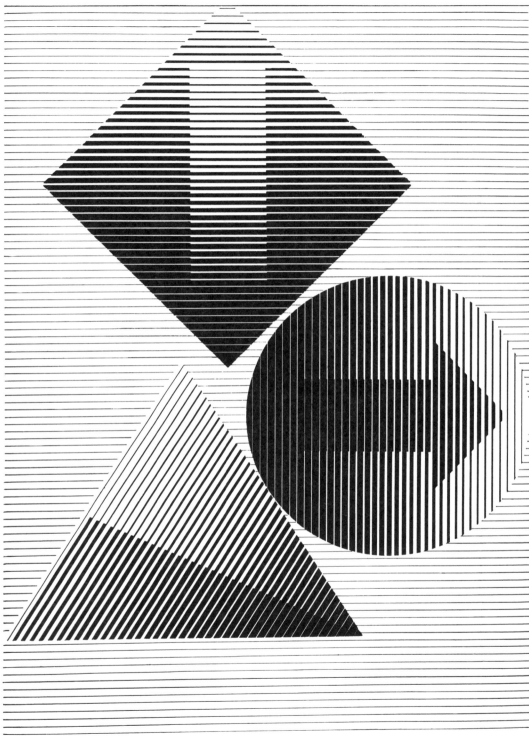

133
교통 포스터 디자인의 초기 단계.
점진적으로 회색도가 달라지는 선을
사용하면 움직임과 속도감을 준다.
수평선의 규칙적인 패턴은 움직임이
일어나는 배경 역할을 한다.

133

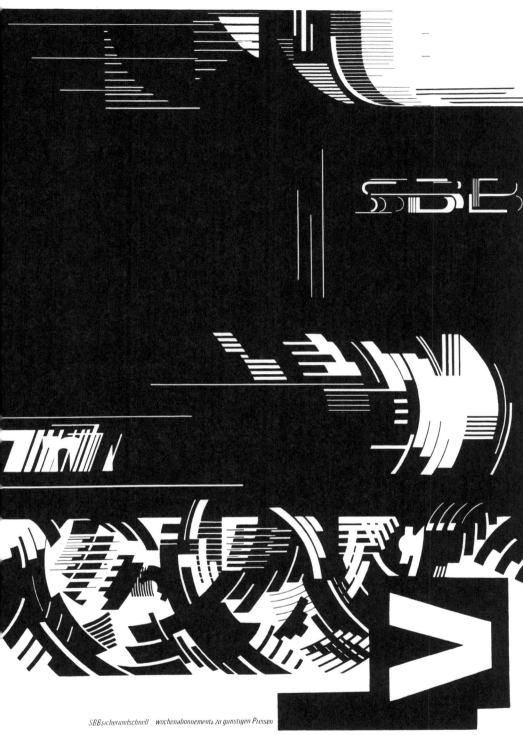

SBB sicherundschnell wochenabonnements zu gunstigen Preisen

34

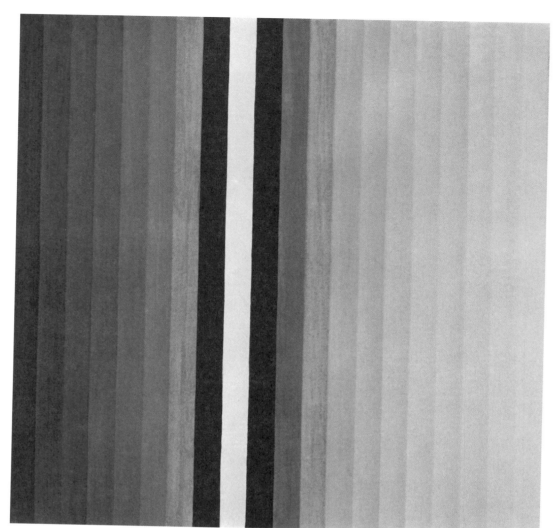

135

135 136 137
다양한 회색도, 선의 두께와 간격의 차이에
의한 움직임의 착시를 만들 수 있다.

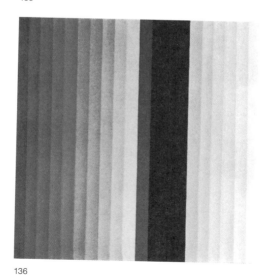

136

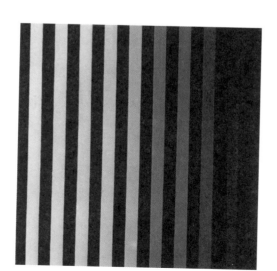

137

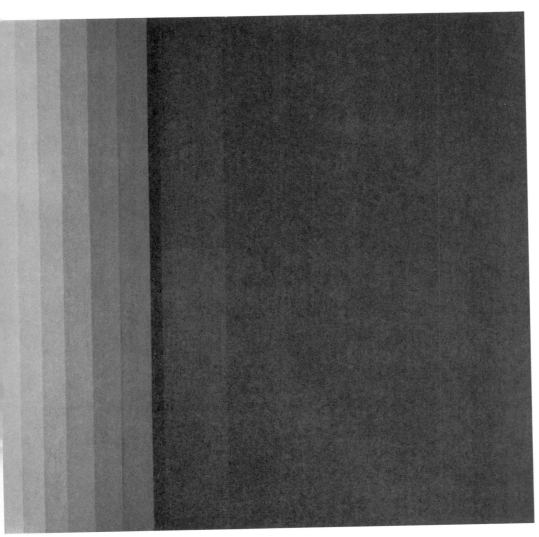

138

단계적 회색도뿐 아니라 119, 120, 122번과
비슷한 선으로 배경을 구분하면 가능한 표현
수단의 범위가 크게 넓어진다.

138

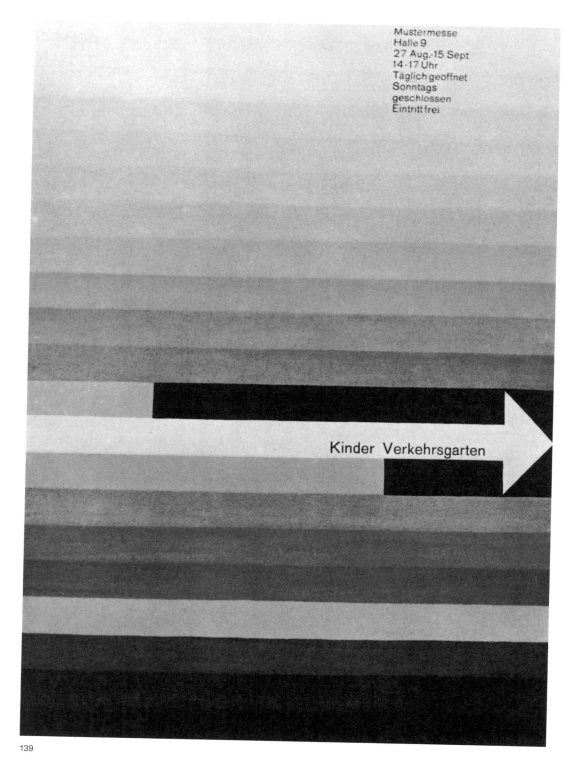

Mustermesse
Halle 9
27 Aug.-15 Sept
14-17 Uhr
Täglich geoffnet
Sonntags
geschlossen
Eintritt frei

Kinder Verkehrsgarten

어린이 교통학교 포스터. 화살표가
그러데이션 색조를 관통한다.

139

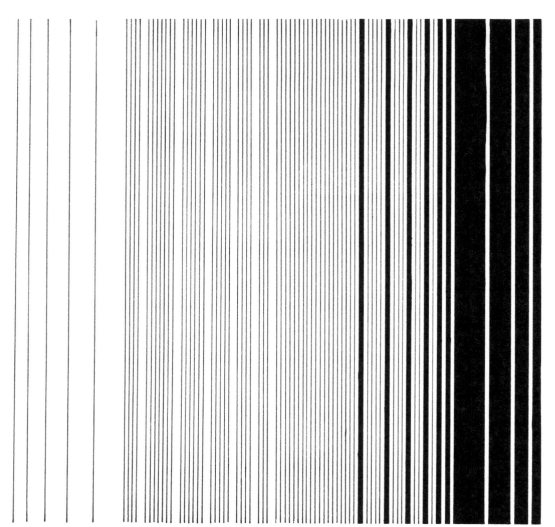

선을 적절하게 배열하면 순수한 회색조에
가까운 미세한 회색 음영을 만들 수 있다.

141

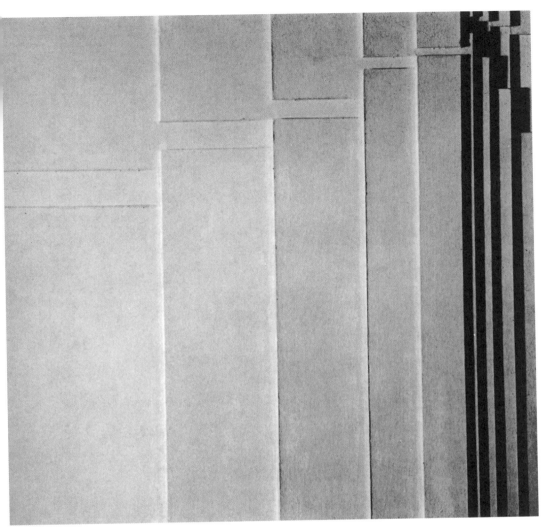

142

142
문자 'i'를 이용한 돋을새김relief. 왼쪽에서
들어오는 빛이 다양한 톤의 선을 만든다.

143
같은 물체의 오른쪽에서 빛이 떨어질 때.

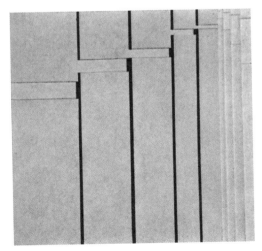

143

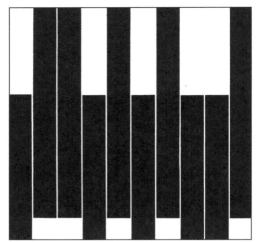

144

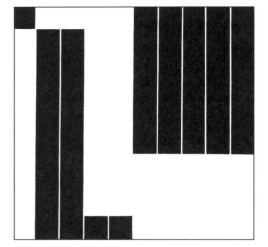

145

144 145 146 147
검은 수직 막대 그리드에서 특정 부분을
지우면 같은 성질의 검은 선과 흰 선이
나타난다. 주제: 중심에서의 안정감, 뚜렷한
대비, 다양한 그룹, 위아래.

148
심벌: 바이올린 헤드. (301번 참조)

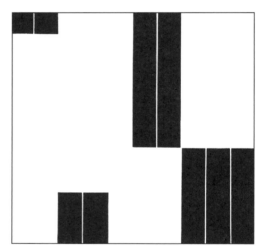

146

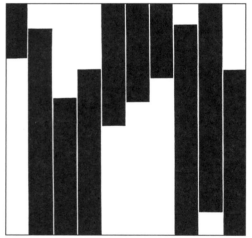

147

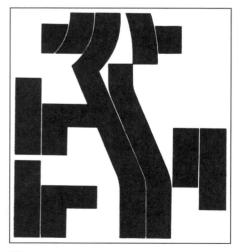

148

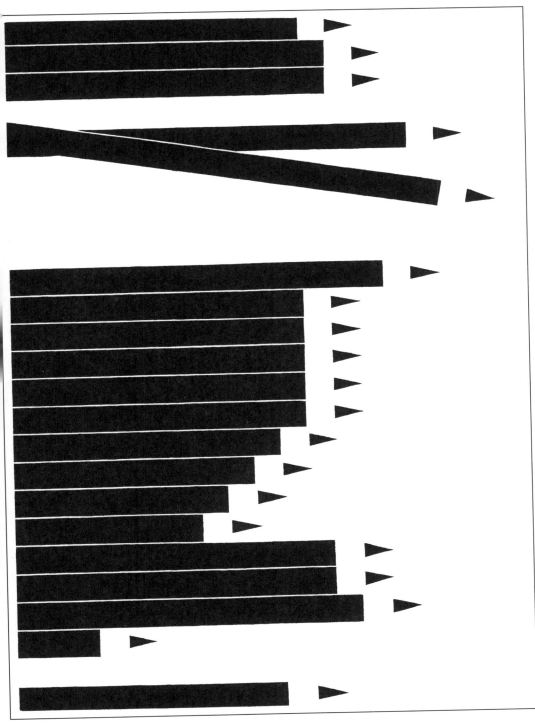

149

150–153
144–147번 연습의 연장. 막대 형태와
두께의 다양한 변화.

150
운동선수 포스터 디자인.

151 152
도구를 이용한 연구.

150

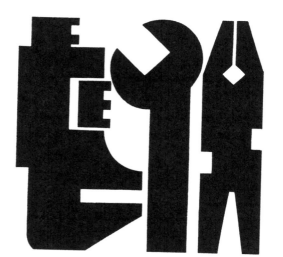

151

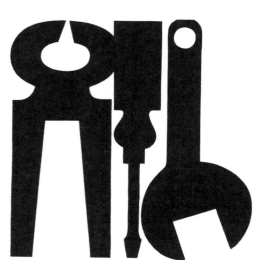

152

Fachklasse
für Graphik

Basel Gewerbemuseum
Ausstellung 31.August-6.Oktober
täglich geöffnet
10-12 und 14-18 Uhr
Mittwoch auch 20-22 Uhr
abendliche Führungen
Eintritt frei

53

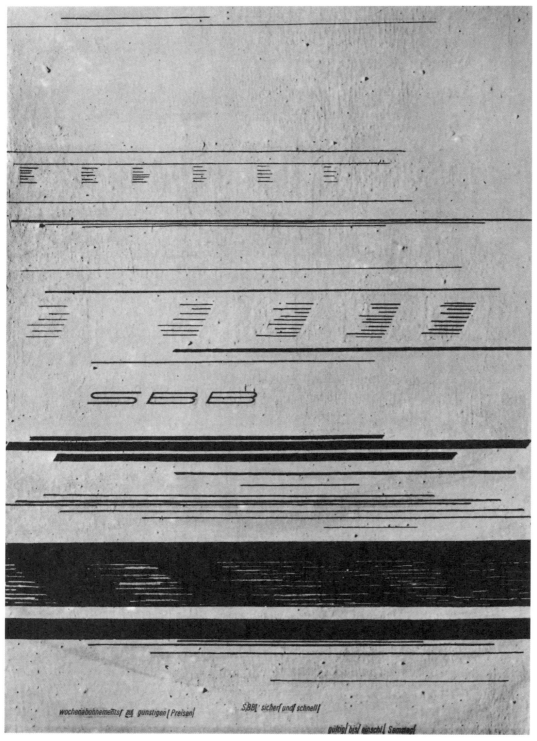

154

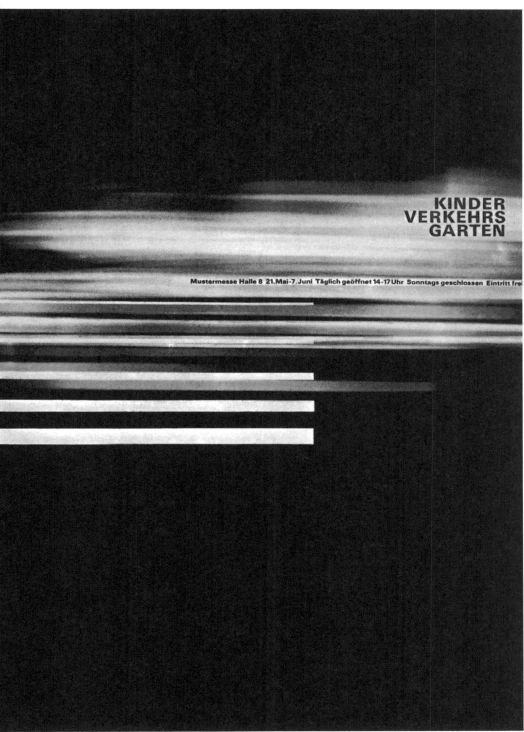

155
어린이 교통학교 포스터. 빠른 교통
움직임과 정적인 횡단보도 선이 대비된다.
(사진과 드로잉)

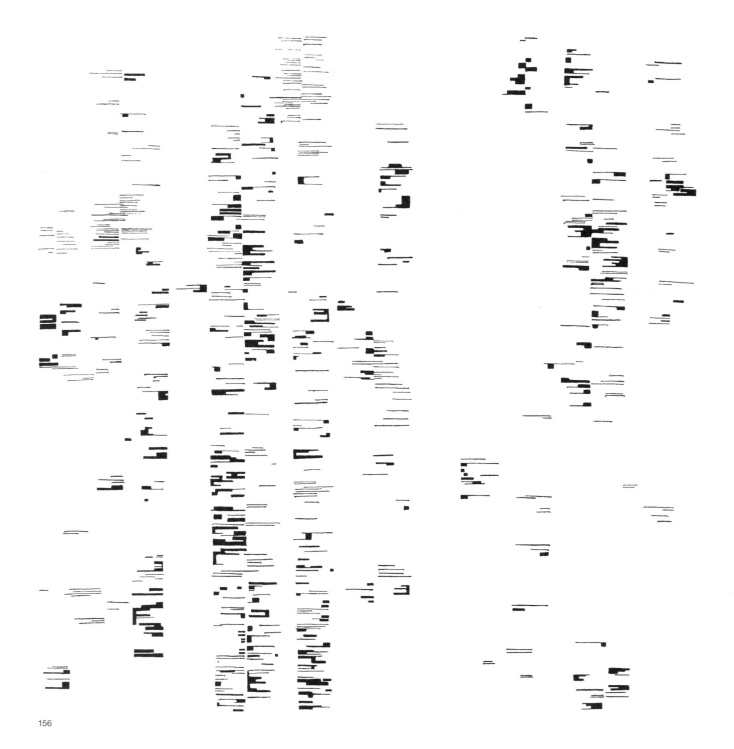

156

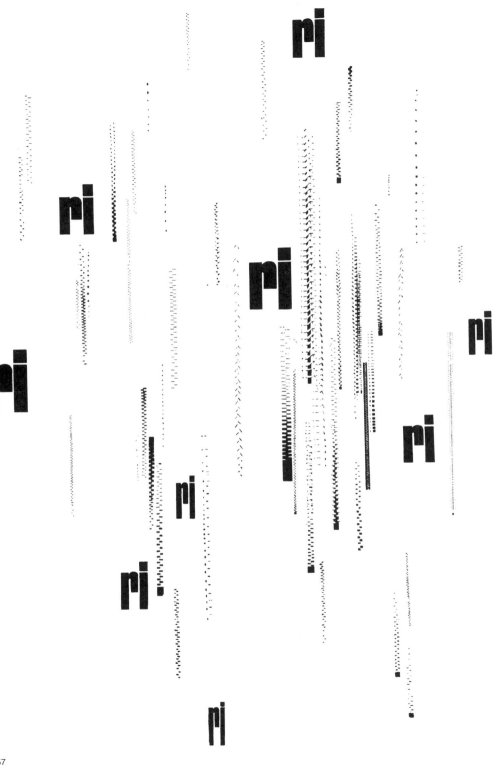

156
자연(자작나무 줄기)을 이용한 구성 연습.
수평선이 파편화되어도 수직성은 유지된다.
(펜 드로잉)

157
지퍼 포스터. (필름에 드로잉)

157

158

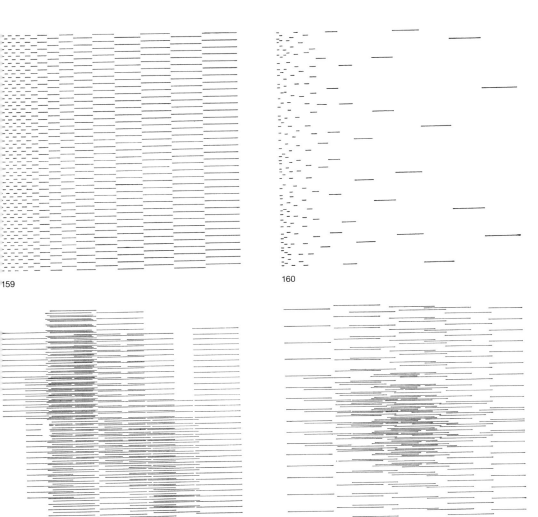

161 162 163
수평선을 이용한 그리드 연구. 선이
중첩되면서 달라진 회색도가 속도감을
강화한다. 동시에 공간에 깊이가 생긴다.

159

160

161

162

163

Mustermesse Halle 6 Geöffnet 1.-20. Juni
14-17.30 Uhr, sonntags geschlossen, Eintritt frei

Kinderverkehrsgarten

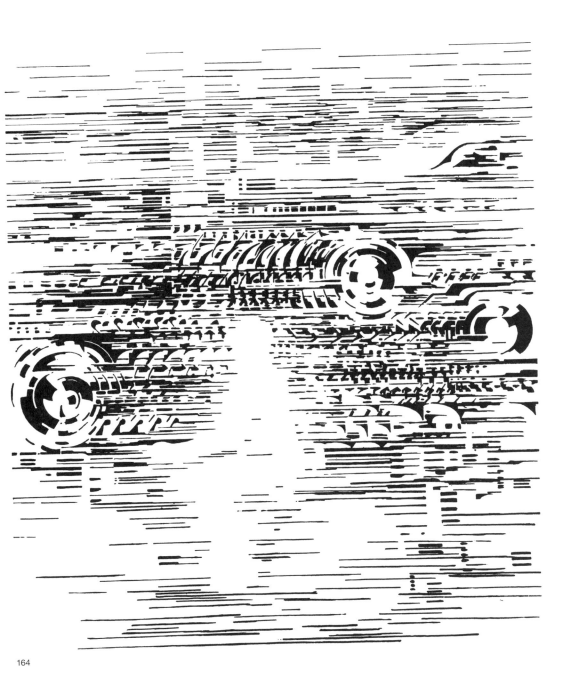

164

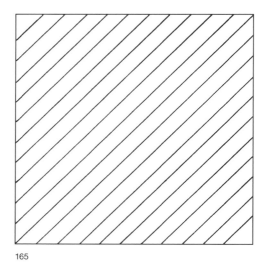

165

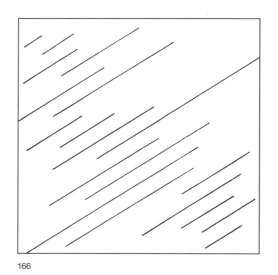

166

165
선의 경사가 뚜렷하면 역동성이 생긴다.

166 167
선의 길이가 같지 않거나 선 사이의 간격이
일정하지 않으면 역동성이 더욱 커진다.

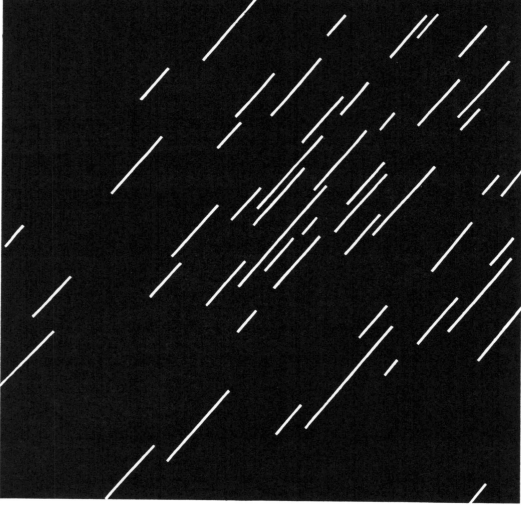

167

168 169
규칙적으로 배열된 선을 기울이면 회전
감각을 일으킨다. 169번은 132번에서
연습한 선의 이중 기능에서 한 단계 더
나아간다.

170
기울인 글자로 연습.

168

169

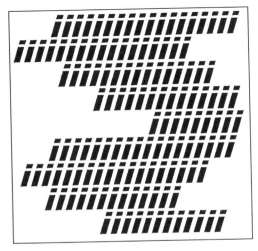

170

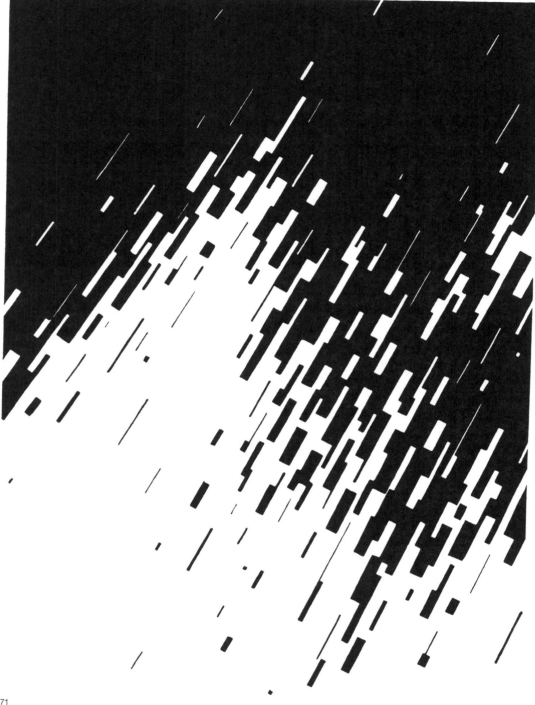

171
동적 움직임의 강화.

171

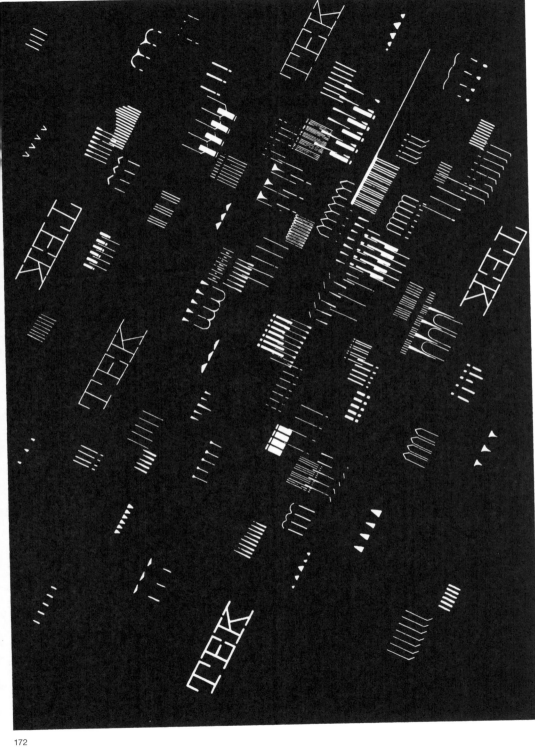

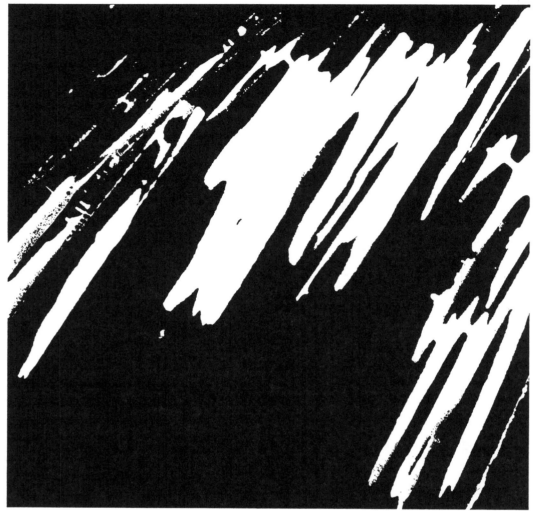

173

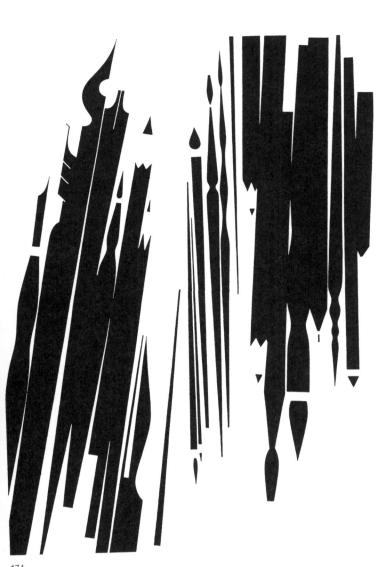

174

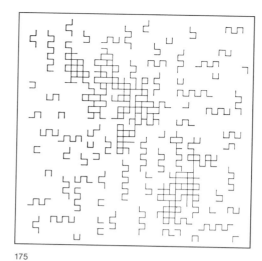

175

175 176 177 178 179 180
181 182

지금까지의 연구는 독립적인 선을 기반으로
했다. 이제는 수직선, 수평선, 사선이 만나는
형태가 새롭게 추가된다. 이러한 연구에서
자연스럽게 독창적인 그리드가 나타난다.

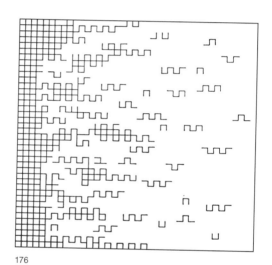

176

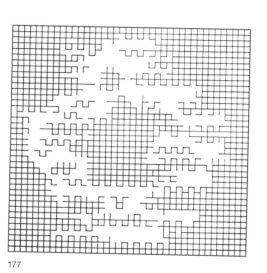

177

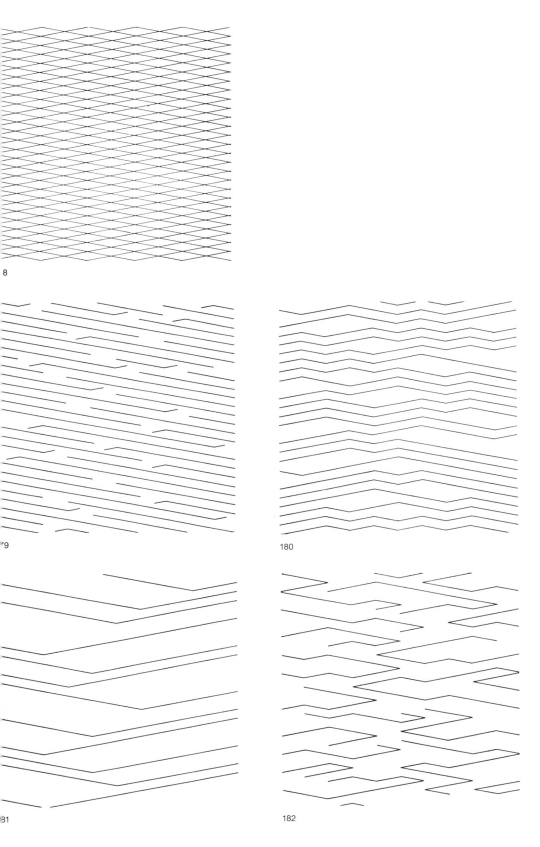

8

9

180

81

182

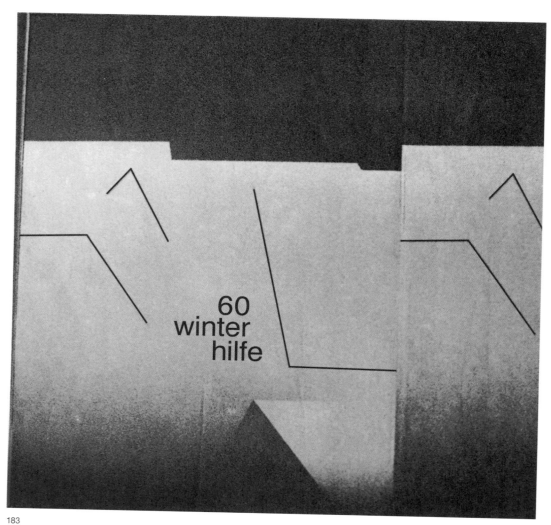

183
〈빈터힐페〉 포스터. (석판화)

184
30°, 45°, 60°, 90°, 120° 각도를 이용한 연구

183

184

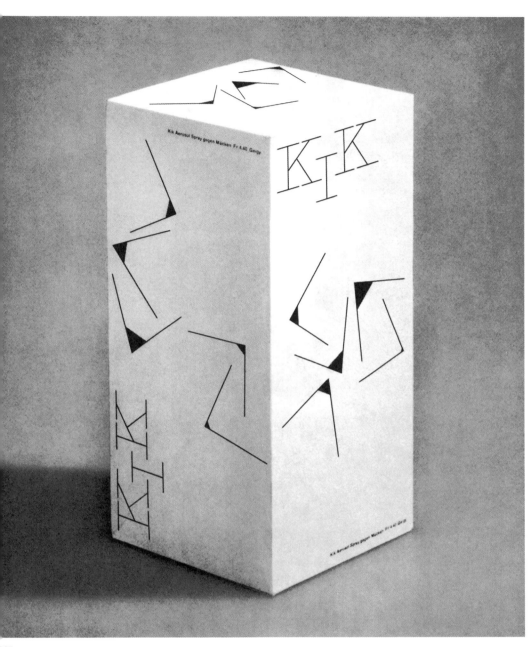

살충제 패키지. 측면에 그려진 다양한
각도의 형태들은 관찰자의 시점에 따라
크기가 다르게 보인다. 곤충들이 떼를 지어
다니는 듯한 착시를 일으킨다.

185

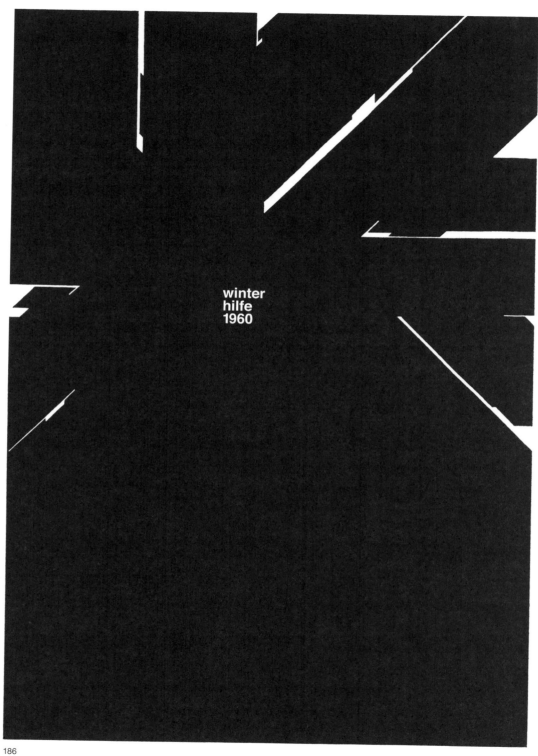

winter
hilfe
1960

186
〈빈터힐페〉 포스터. 각 다리의 각도와 두께가
다양해 찰까닥거리고, 반짝이고, 따끔한
인상을 준다.

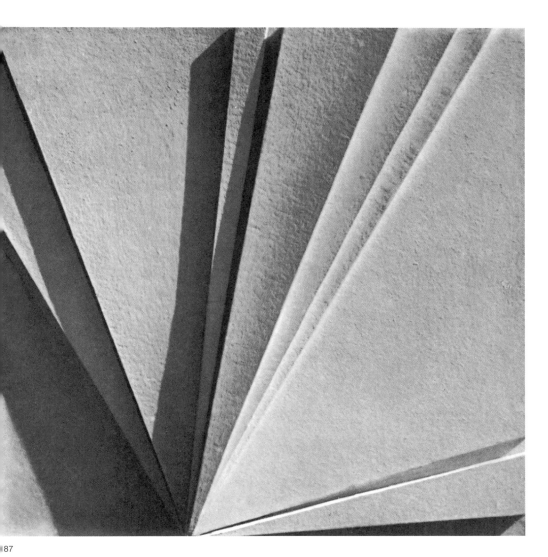

187
‹태양Zur Sonne›. 호스텔 간판 경쟁작. 중심과
만나는 다양한 각도가 빛살을 연상시킨다.
빛과 그림자의 작용으로 인상이 강화된다.
(나무 돋을새김)

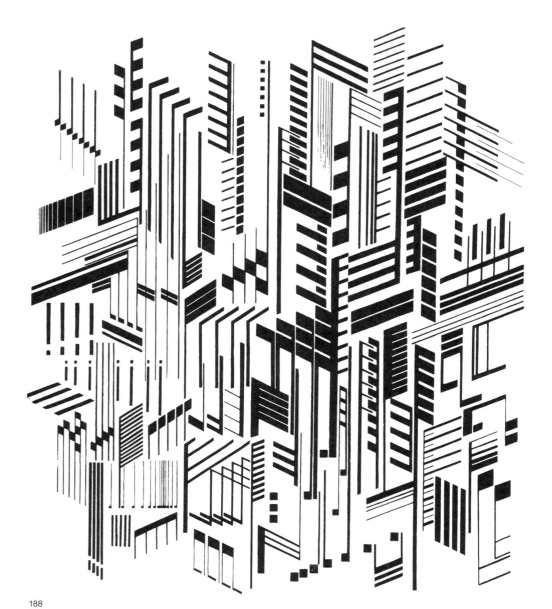

188
음악 포스터 초안. 다양한 각도의 그룹이
서로 관통한다. 악보와 소리의 연관성.

189
집단적 움직임을 이용한 연구. 각도, 중심,
회전 운동, 방사력에 기반해 구성했다.
(필름에 드로잉)

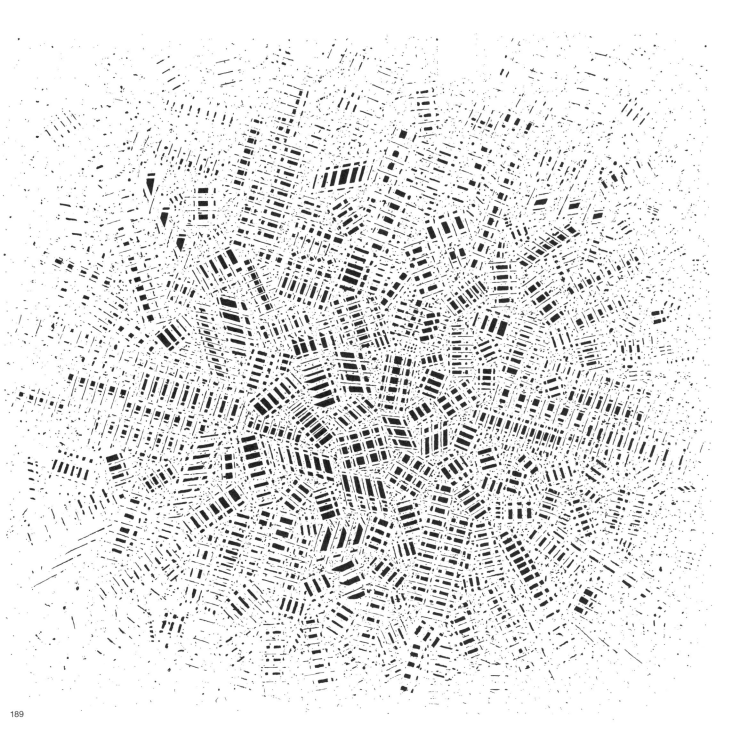

189

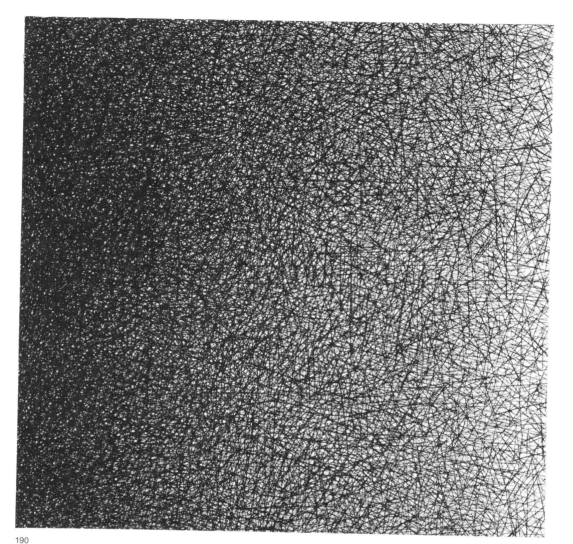

190

190 191
질감texture 연구. 선들이 응축되어 그물망을
형성한다. 각각의 선에는 방향성이 없다.

192
바늘을 흩뿌려 연구.

191

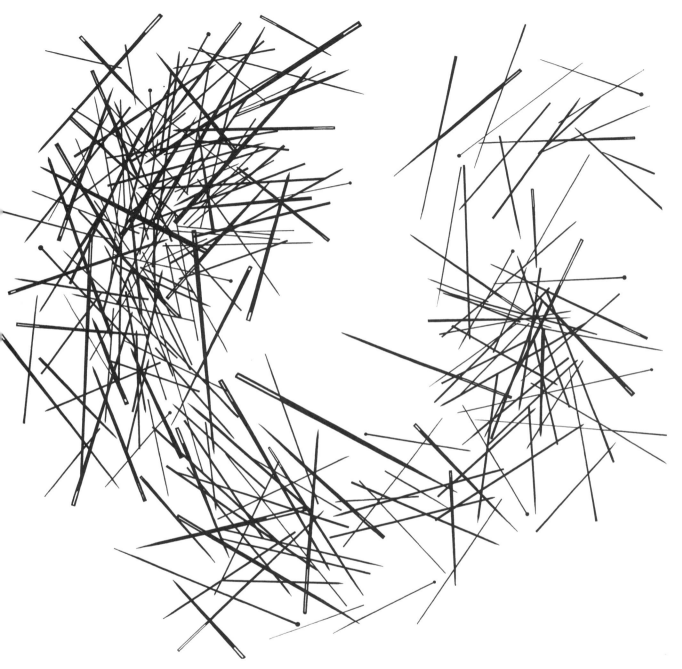

192

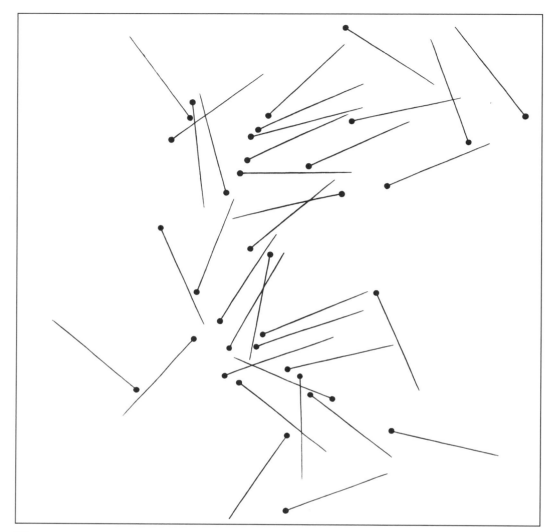

193

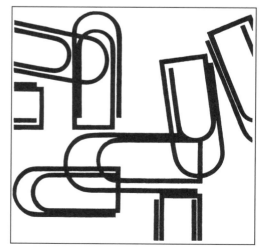

193
핀을 흩뿌려 연구.

194
클립을 흩뿌려 연구.

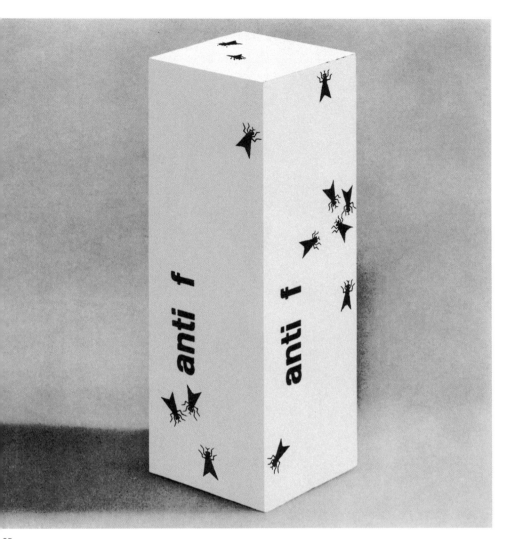

195
파리 살충제 패키지. 입체에서 흩뿌리는
연습.

196
모기 살충제 광고.

95

anti
m

96

121

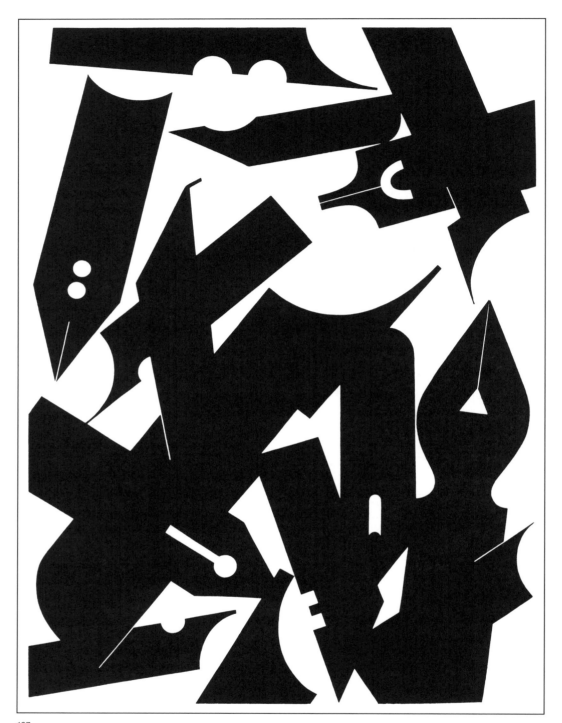

197

198

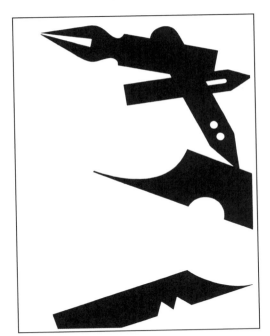

199

펜촉을 이용한 그룹화 연습. 주제: 단순 대비 배열(198), 느슨한 흩뿌리기(199), 밀도화(197), 압축(200).

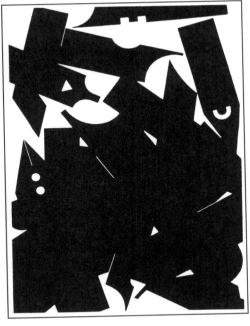

200

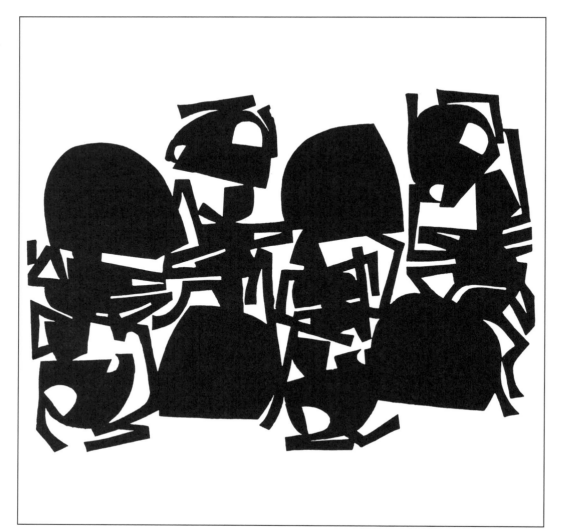

201

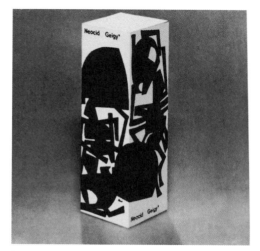

202

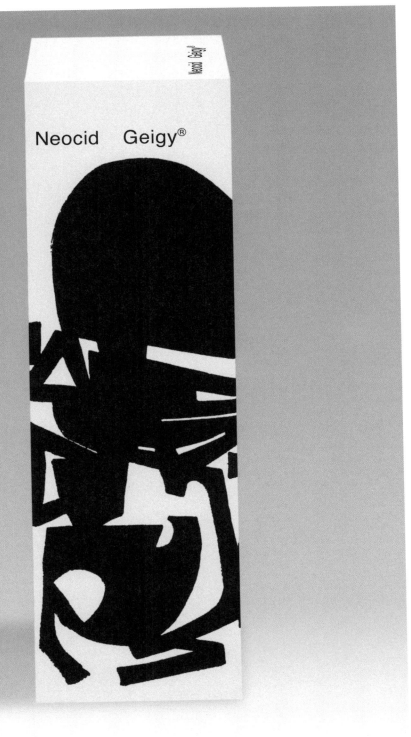

패키지 상자의 옆면. 이전 연구에서 직선의
밀도화에 관한 기초 형태를 다뤘다.
197–200번과 개미 살충제 패키지
연습에서는 확연한 곡선이 추가되었다.

203

204

204
갈겨쓰기 연습. 가운데에서 바깥쪽으로
일정하게 휘갈겨 쓴 움직임이 바탕을
채운다. (석판화)

205
뻣뻣한 붓을 이용한 갈겨쓰기 연습. (석판화)

205

6

207

208

207
크레용을 이용한 활발하고 자유로운 움직임
(석판화)

208
가는 펜으로 천천히 그린 곡선.

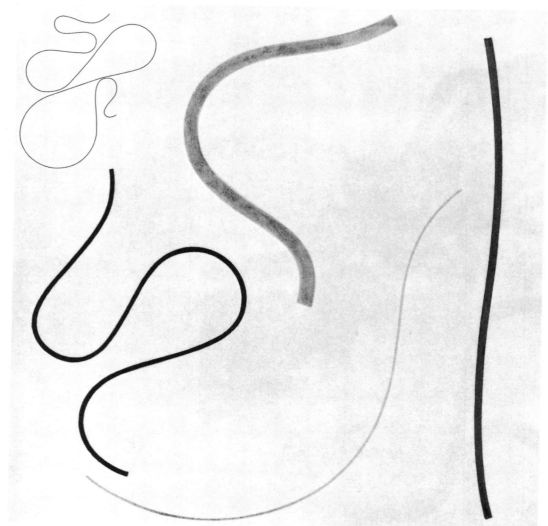

210

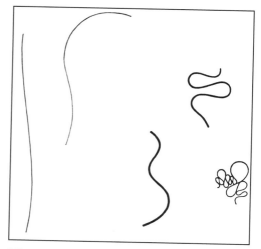

211

130

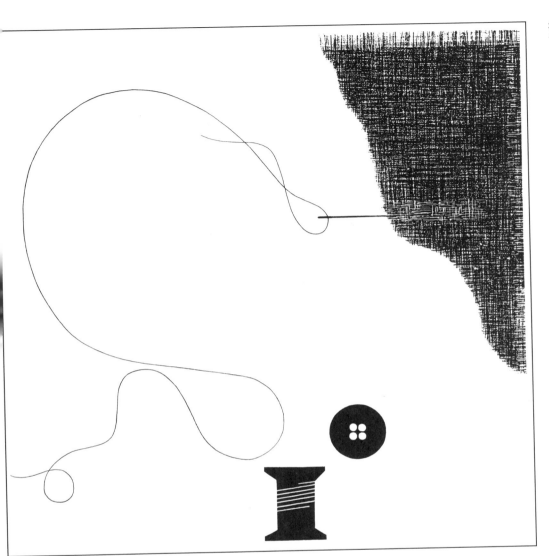

212

213

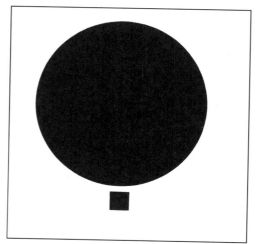

214

215

216

217

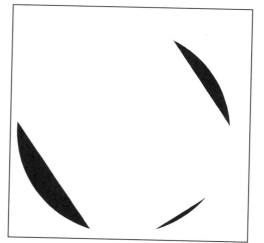

218

213-218 대립 연구

213
원형과 정사각형의 두 점은 크기가 작고
서로 떨어져 있어 대립하는 쌍으로 보이지
않는다.

214
대립이 명확해진다.

215
위아래의 두 요소가 합쳐진다.

216
정사각형 점은 최대치로 확장된다. 원형
점은 중심으로 갈수록 작아진다.

217
두 요소의 각 사면의 형태가 서로 합쳐진다.

218
두 요소를 겹친다. 남은 형태가 나타난다.

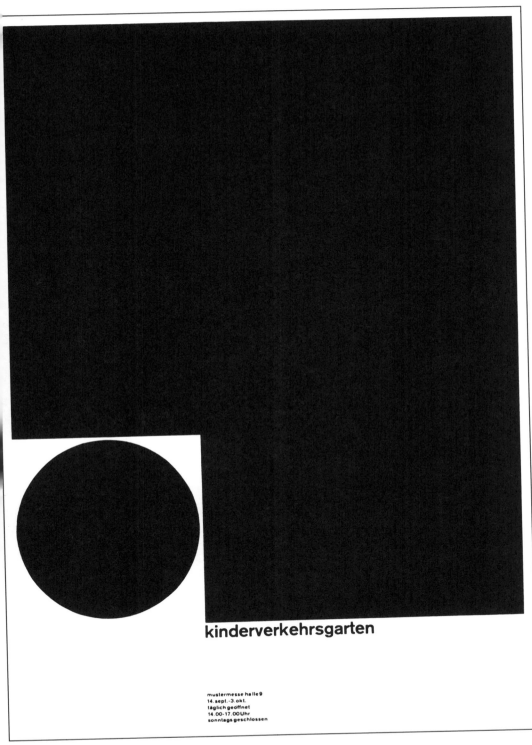

kinderverkehrsgarten

mustermesse halle 9
14. sept.-3. okt.
täglich geöffnet
14.00-17.00Uhr
sonntags geschlossen

219

220
다양한 기본 요소와 부분 요소를 조합하는
구성에서 서로 대립하는 개체를 만든다.

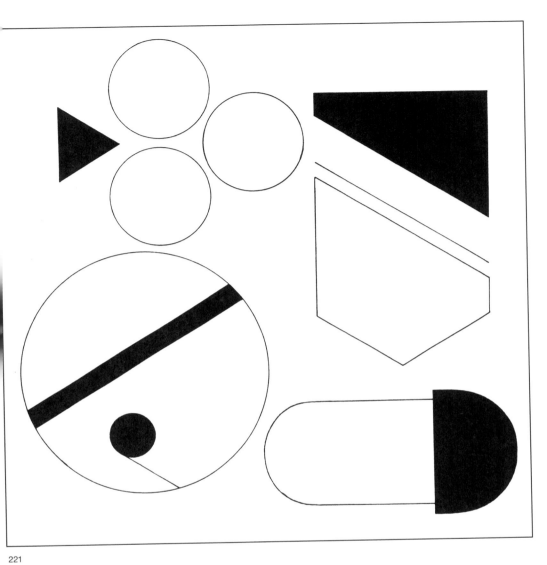

221 222
놀이 카드 형태를 이용한 연습. 직선과
곡선이 대립하고 있다. 221번에서는 명암도
대비된다.

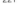
221

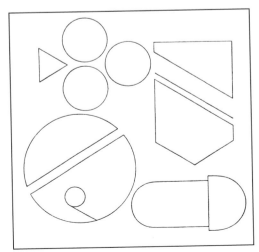
222

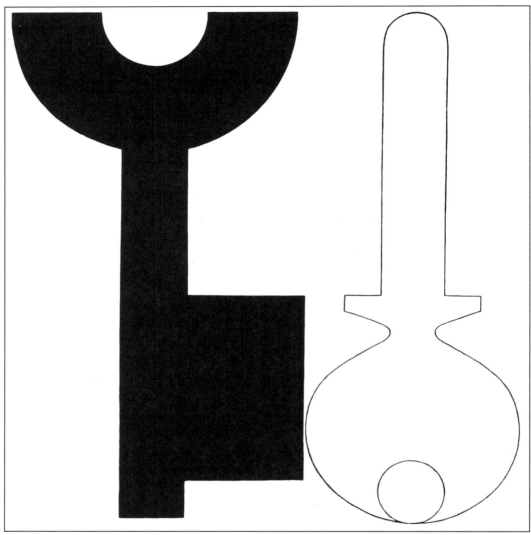

223

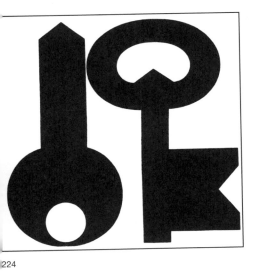

224

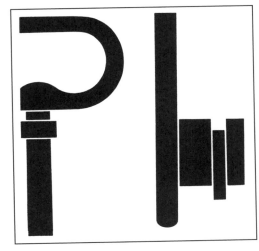

225

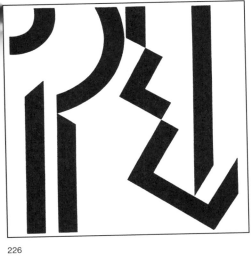

226

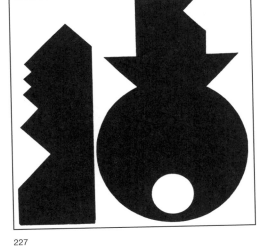

227

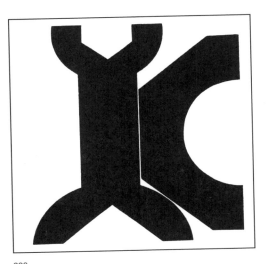

228

229

229 230 231
대립 연구. 점과 선, 그리고 다양한 사물이
병치되어 대조를 이룬다. 230, 231번에는
글자 요소도 있다.

232
대립 연구: 수평과 수직, 점과 선, 흑과 백.

230

231

232

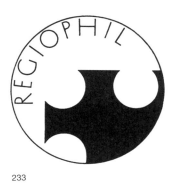

233

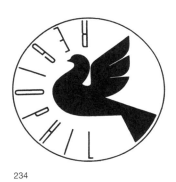

234

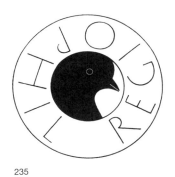

235

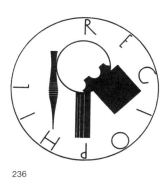

236

237

238

239

240

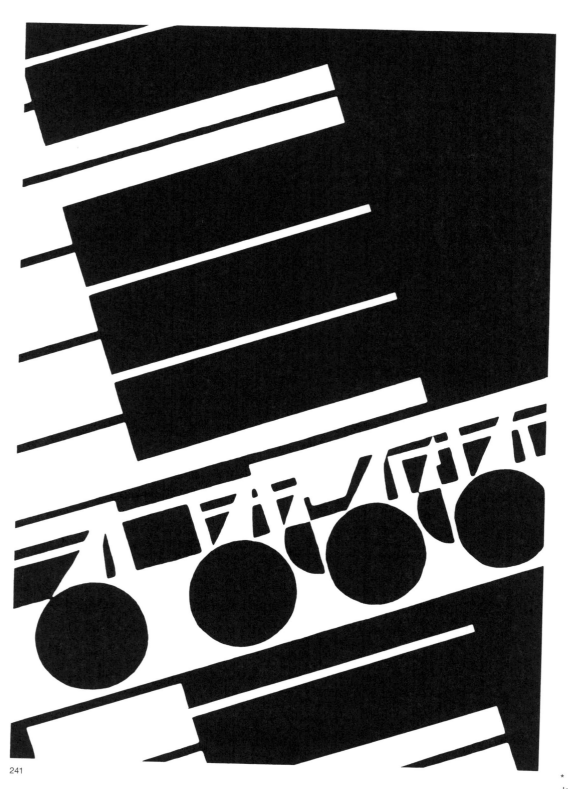

241

쥬네스 뮤지컬Jeunesse Musicales*을 위한
포스터. 점과 선, 검은색과 흰색, 좁음과
넓음, 점의 반복과 선의 반복, 그리고 두 개의
사선이 일반적인 패턴으로 서로 대립한다.

*
Jeunesses Musicales International.
1945년 벨기에 브뤼셀에서 설립된 세계
최대의 청소년 음악 비정부 기구.

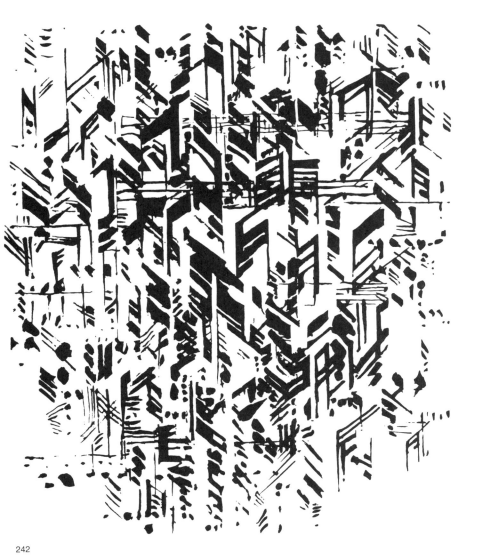

242

242
빠르게 작업하는 과정에서 여러 대조적인
요소가 서로 연결된다.

243
크라운 호텔을 위한 심벌.

244
음악 교육원을 위한 심벌.

243

244

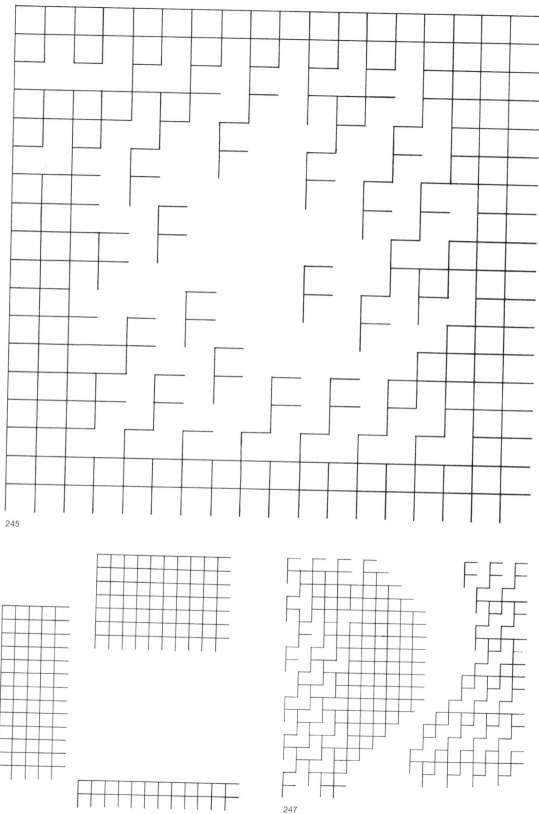

245

246

247

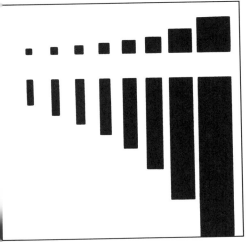

248

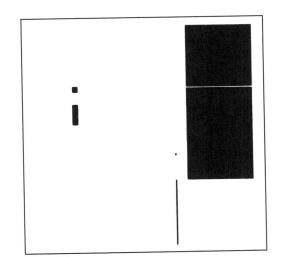

249

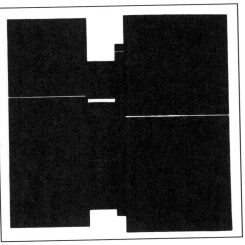

250

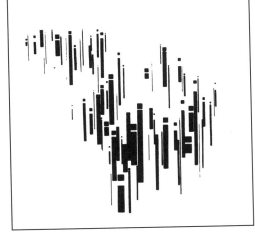

251

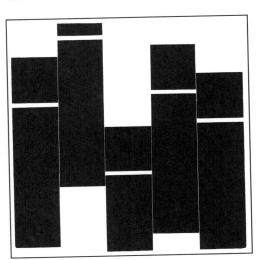

252

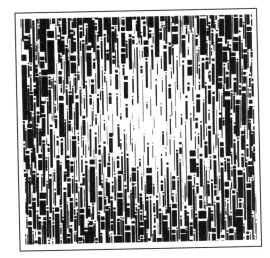

253

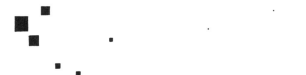

254
글자 'i'를 이용한 구성 연구. 선과 점은
다양한 법칙에 따라 분류된다.

255
글자 'H'를 이용한 구성 연구.

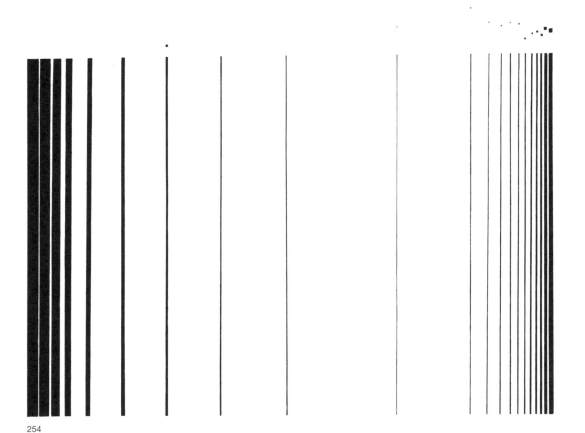

254

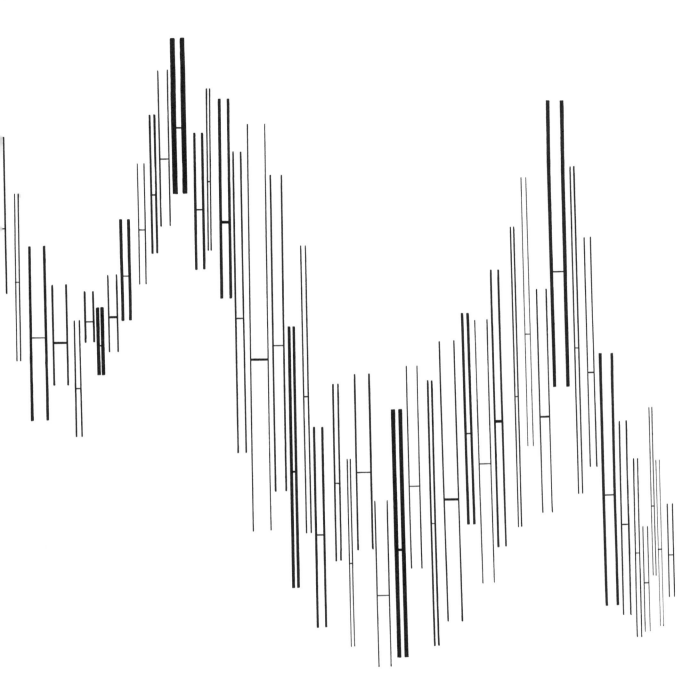

255

256
수직선과 수평선이 만나고 교차한다. 선의
두께 차이는 새로운 흰색 선형을 만든다.

257
세 개의 'H'는 극단적으로 다양한 형태를
보여준다.

256

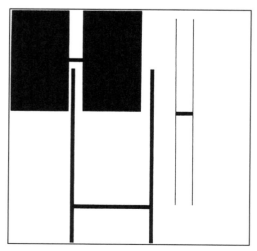

257

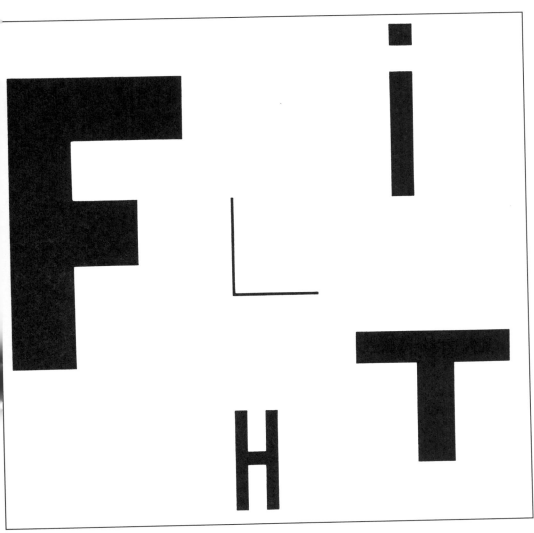

258
수직선과 수평선이 만난 다섯 개의 글자.
선의 두께와 크기가 글자의 무게를
결정한다.

259
글자 'H'를 이용한 연구. 선 위의 점.

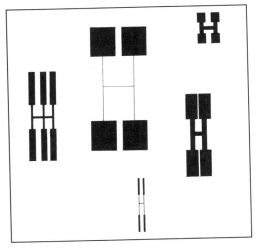

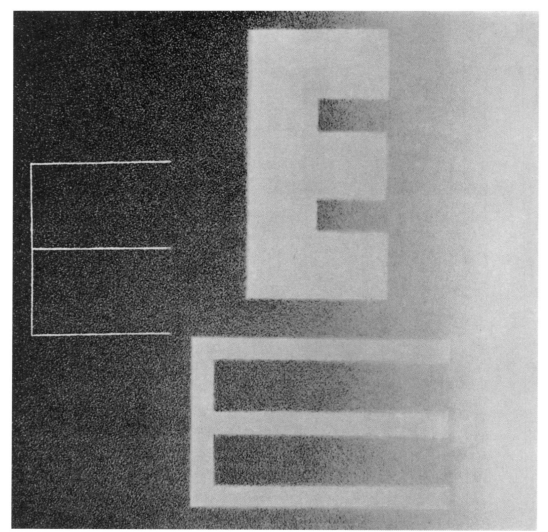

260 261 262
글자 'E'를 이용한 연구. 261번은 이 연구의
시작점이다. 260번은 배경의 왼쪽에서
음영이 나타나기 때문에 상대적으로 오른쪽
두 개의 'E'가 밝은 배경 속으로 사라진다.
262번에서는 반대의 과정을 볼 수 있다.

260

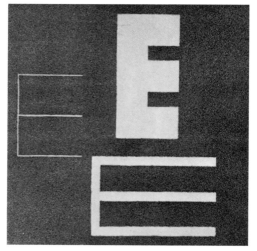

261

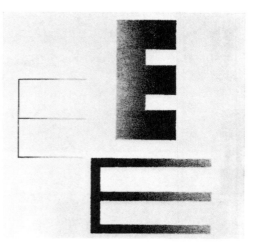

262

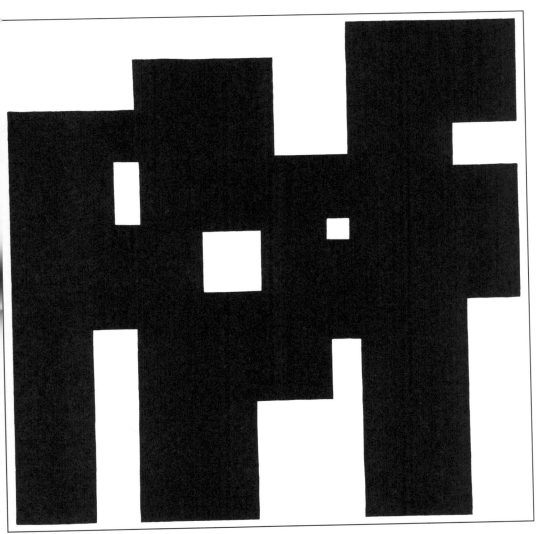

263
글자 'F'들은 하나의 형태로 서로
연결되어 있다.

264
글자 'F'를 이용한 연구. 네 개의 'F'는
회색도가 단계적으로 다르다.

263

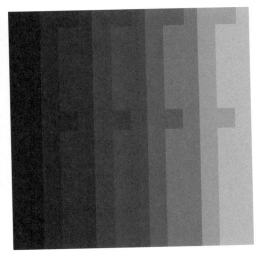

264

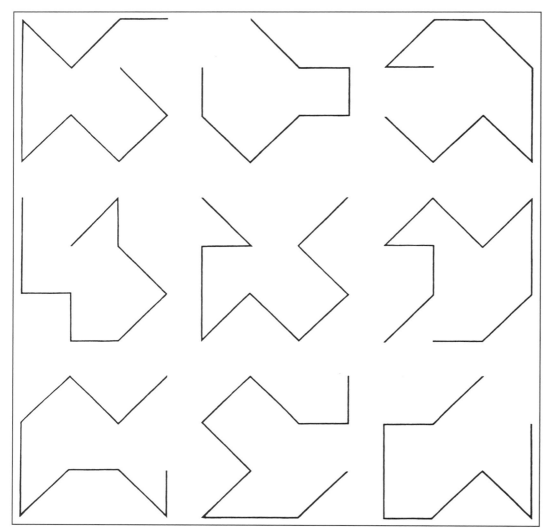

265

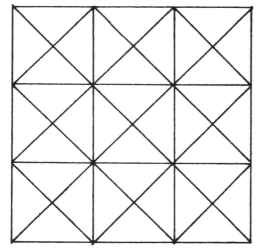

266

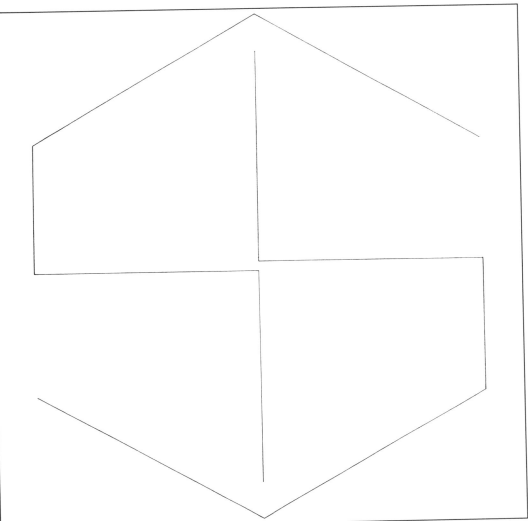

265 266
대각선은 글자의 구조적 요소이며 형태에
움직임을 부여한다. 266번 그리드에서
다양한 형태가 분리되어 265번의 구성에서
서로 연결되었다.

267
철강회사 주터Suter를 위한 심벌.

267

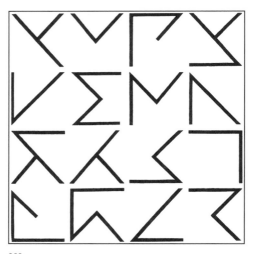

268

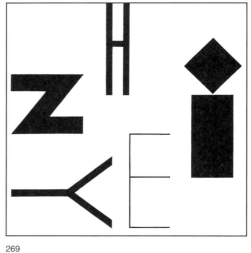

269

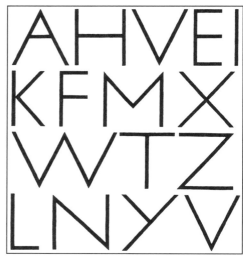

270

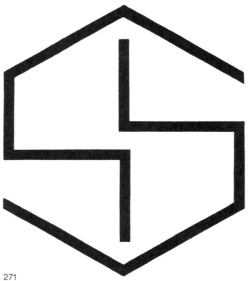

271

268
기하학적 도형(정사각형 구조와 교차하는 두 개의 대각선)에서 글자처럼 생긴 기호를 추출한다.

269
수직, 수평, 사선 요소는 서로 다른 두께의 문자를 형성하며, 글자들은 하나의 구성 단위로 그룹화된다.

270
수평선, 수직선, 대각선으로 이뤄진 알파벳 글자.

271
267번의 변형.

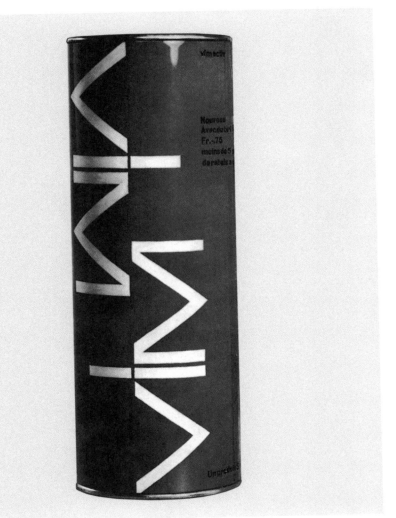

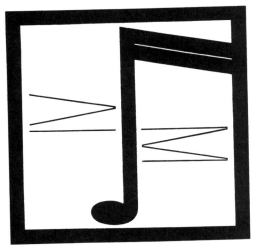

272

273

159

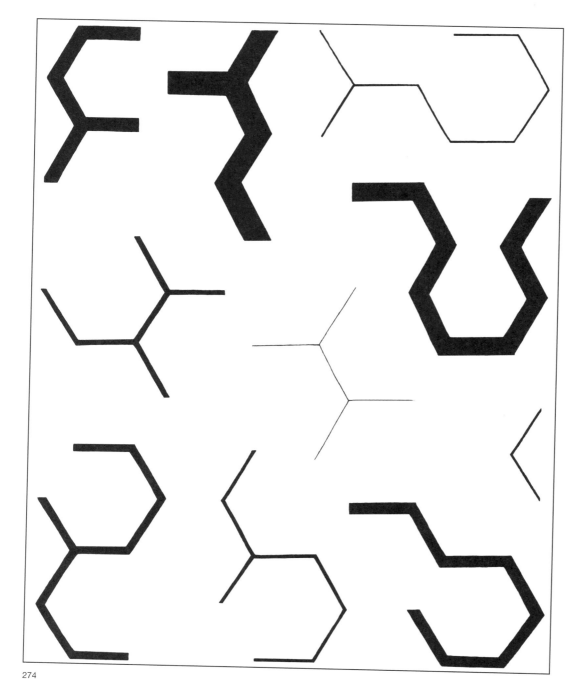

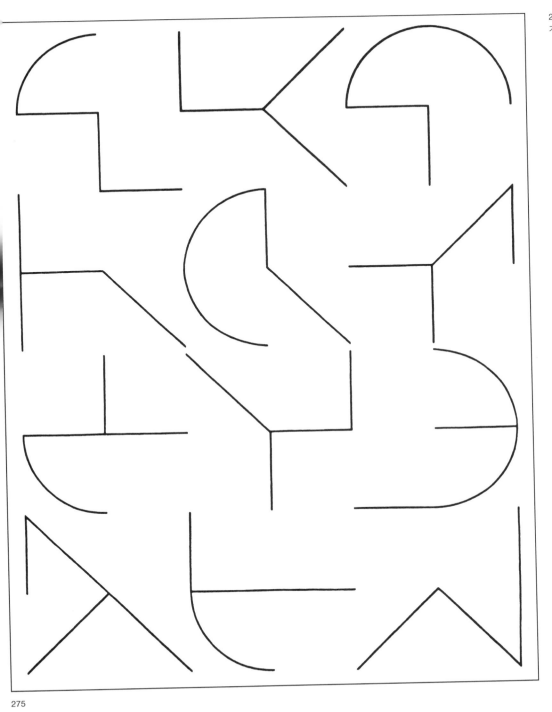

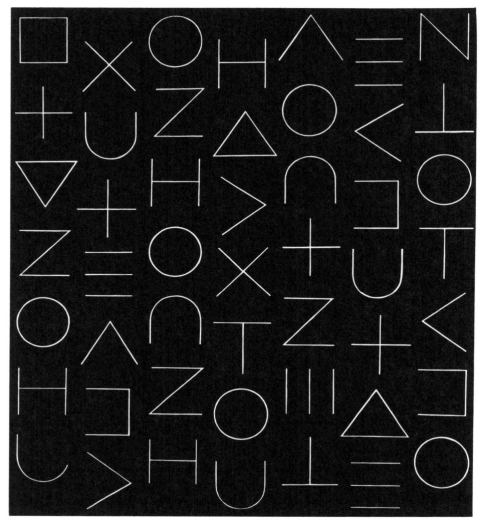

276
기호 그림. 글자의 기본 요소: 원, 사각형, 삼각형.

277
파스타 제조사 달랑Dalang을 위한 심벌.

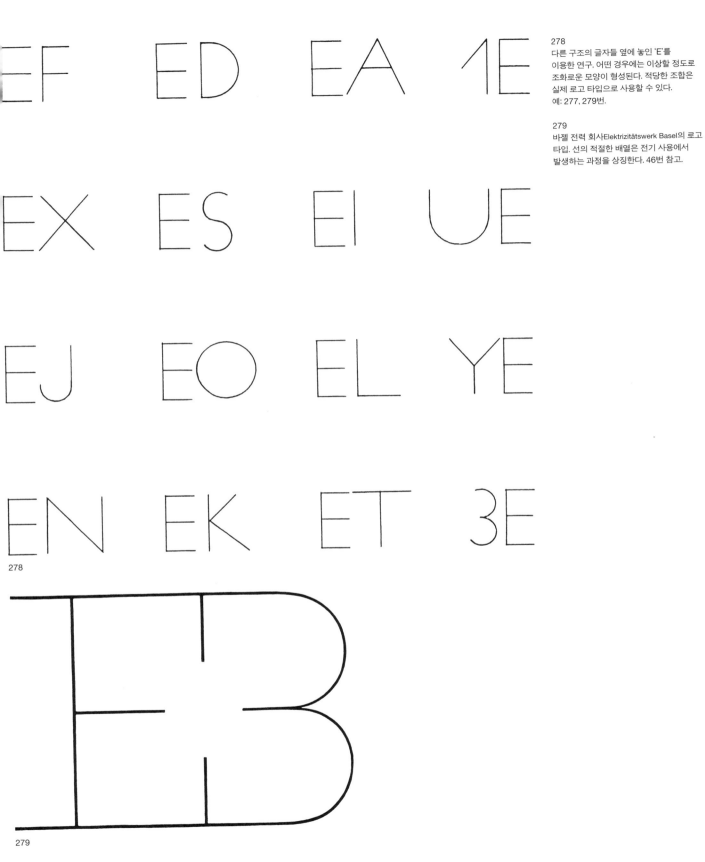

EF ED EA 1E

278
다른 구조의 글자들 옆에 놓인 'E'를
이용한 연구. 어떤 경우에는 이상할 정도로
조화로운 모양이 형성된다. 적당한 조합은
실제 로고 타입으로 사용할 수 있다.
예: 277, 279번.

279
바젤 전력 회사Elektrizitätswerk Basel의 로고
타입. 선의 적절한 배열은 전기 사용에서
발생하는 과정을 상징한다. 46번 참고.

EX ES EI UE

EJ EO EL YE

EN EK ET 3E

278

279

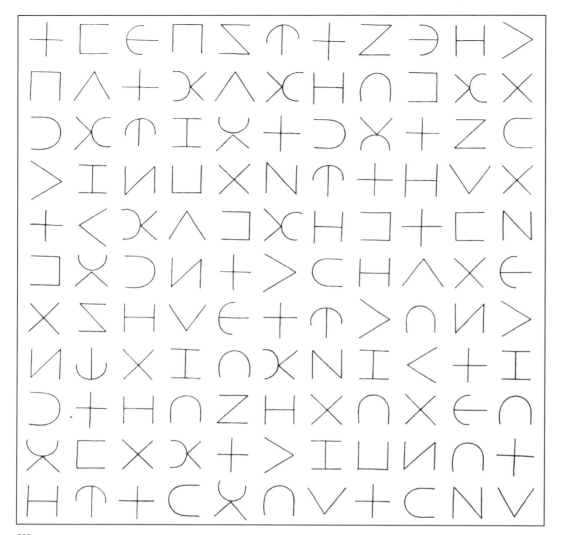

280

280
기존의 문자 기호 및 가능한 새 문자 기호
구성.

281
숫자 그림. 동일한 숫자가 대각선으로
반복되어 강조된다.

282
로마자. (연필)

234567890 1
34567890 12
4567890 123
567890 1234
67890 12345
7890 123456
890 1234567

281

QVI MOS FVIT APVD VETERES NEOS OBSCVRIS NEOS
PAVCIS EXEMPLIS COMPROBATVS VTI SIVE PROPRIA SV
SIVE AB ALIS CODITA MONVMETA IN PVBLICVM
PRODIRE ABSOS COMENDATIONE NON PATERENTVR EVM
MIHI QVOS SEQVENDVM NVNC ESSE IVDICAVI EXISTIMANS
MEA OFFITIVM NON ILLIBERALE OPERA PRAETIVM
MINIME VLGARE HOC MODO FACTVRVM ESSE
SIQVIDEM OFFICIVM NVLLVM MAIVS HABERVS DEBET
QVAM VTI POSTERORVM HOMINVM CVRAM HABEAMVS
NON MINORE QVAM DE NOBIS MAIORES HABVERVRVNT
ET HVERVSCE REIOCCASIO AVT ALIA NON EST AVT
CERTE NVLLA POITOR EST QVAM QVE IN ADOLESCENTIE
ANIMIS INSTITVTVM EST EXEMPLA COMPARANDA SVNT
QVE AD IMITATIONEM FORMANDAM IVENIBVS
VTILITER APTE PROPONI POSINT HAEC NVSQVAM
ALIVNDE RECTIVS PENTENTVR QVEX EORVM AVTORVM
ORDINE QVI INTER CAETEROS FVI GENERIS SEMPER
SVMMI EXTITERVNT OVELA CERTE GENVS NVLLA LAVDATIO
POSTVLAT SED A SEMETIPSO SVAM LVCEM HABET EXVE
VERO GENERE ANTIQVISIMV HVNC VATEM ESSE ECQVIS NON
AFFIRMARE VOLET SANE AVTORES ALIAB ANTIQVITATE
ALIA DOCTRINA AVT A GENERE IPSO IN QVO VERSANTVR
COMENDARE SOLET ANTICELIT THEOCRITVS FVI GENERIS
HISCE VNIVERFIS NOMINIBVS ALIOS OMNES CARMINIS HVIVS
TITVLVS EST BVCCOLICA ANTIQVISIMVM PORRO SCRIBEDI
GENVS ISTVD SOLEM ESSE CONFIRMAT ORIGINIS ANTIQVITAS
QVAE DIVTVRNITATE TEMPORIS IPSAM QVOS HOMINVM
MEMORIAM PRAEVERTISSE VIDET QVADO ADEO INTER SCRIPTO

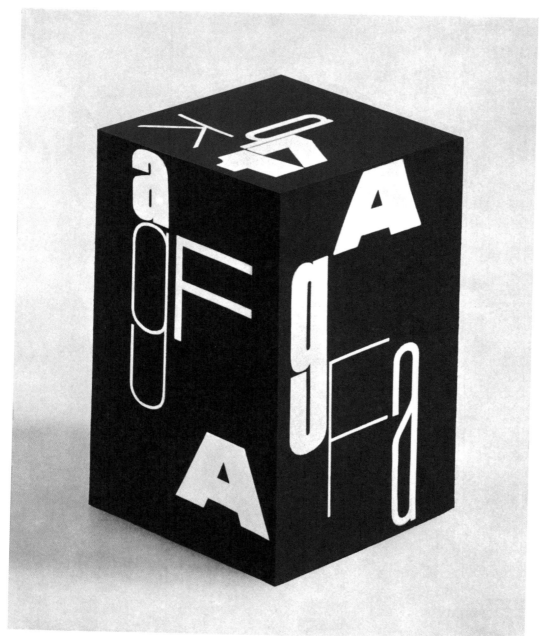

283
다양한 블록의 대문자 조합이 하나의 상자에
담겨 있다. 각 글자는 대조적인 형태로
디자인되었다. 블록 글자는 이 목적에 특히
적합하다.

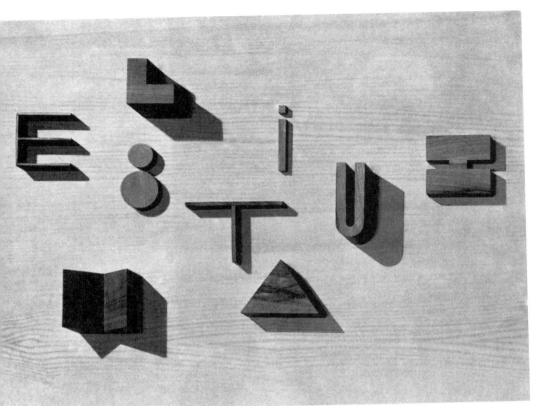

284

284
글자 구성. 목재를 기본 재료로 해 결합하고,
자르고, 파내고, 홈을 만들어 입체적인
글자를 만든다.

285
바젤 음악협회Allgemeine Musikgesellschaft
Basel를 위한 로고 타입. 원, 사각형,
삼각형의 세 가지 기본 요소가 독특한
로고를 만든다.

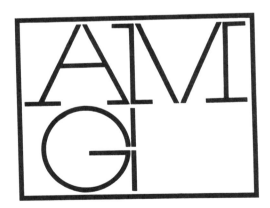

285

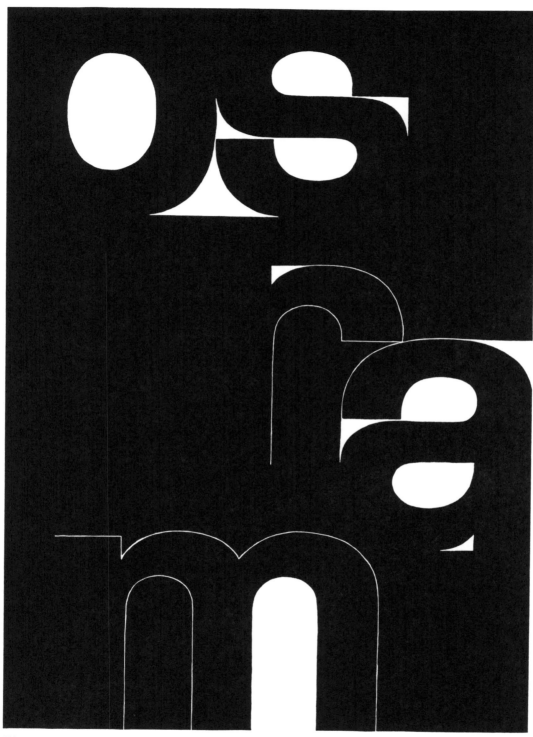

286

전구 제조사를 위한 패키지. 고전적인Antiqua
스타일의 문자는 빛과 광도를 상징한다.

288 289
전구의 필라멘트 구조를 닮은 글자의 배치가
퍼져나가는 빛을 상징한다. 288번의 미세한
교차선은 재료와 공정의 섬세함을 강조한다.

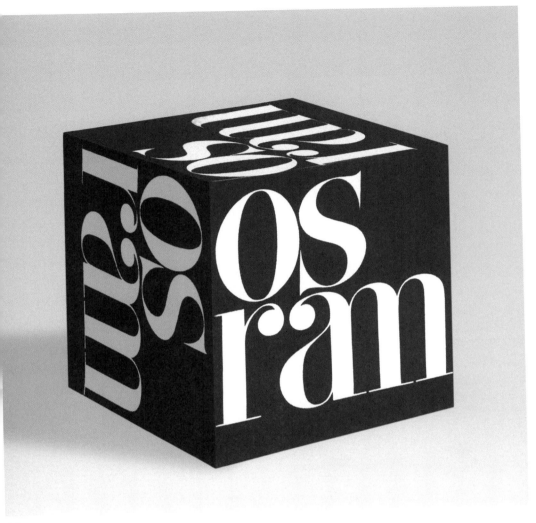

287

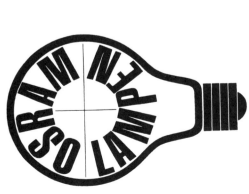

288

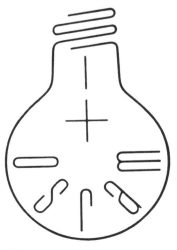

289

290
글자와 숫자를 이용한 구성 연구. 크고
작은 곡선, 길고 짧은 직선이 합쳐져 명확한
표현이 된다.

291
자선단체 카리타스Caritas를 위한 포스터.
대각선은 구도에 생기와 활력을 불어넣는다.
290번보다 선을 굵게 그리고 검은 배경을
사용해 수동적인 역할에서 벗어난다.

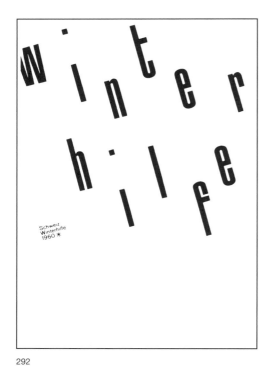

292

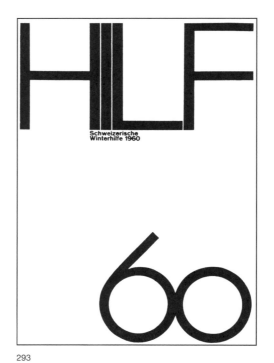

293

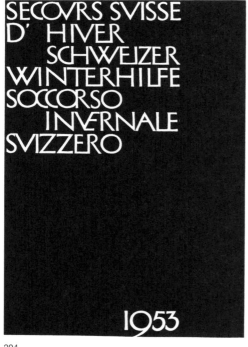

294

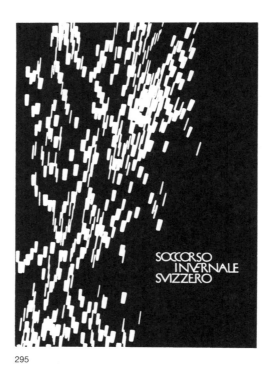

295

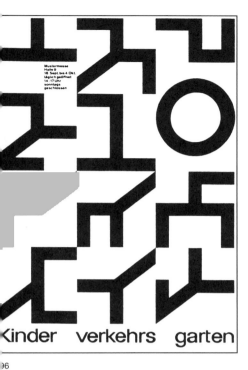

kinder verkehrs garten

296 297 299
어린이 교통학교 포스터 공모작 3종.

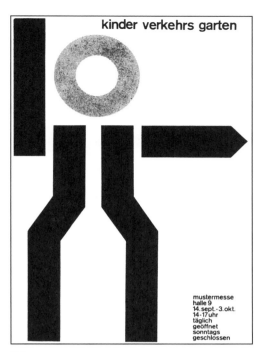

296

297

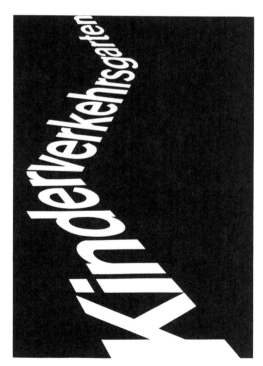

98

299

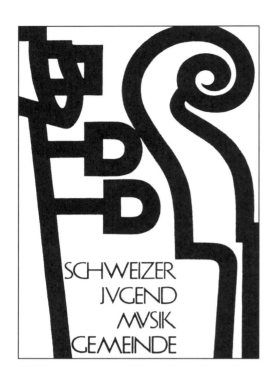

300

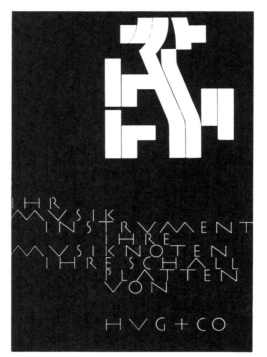

301

300 301
음악 포스터를 위한 디자인 2종.

•
인쇄 기법은 작품 디자인과 특정한 관련이
있는 경우에만 표기했다.

감수자 최문경

로드아일랜드 스쿨 오브 디자인RISD와 바젤 디자인
대학에서 시각 디자인과 타이포그래피를 공부했다.
수작업 과정에서 얻어지는 시각 이미지에 관심을
갖고 '한때활자'라는 타이포그래피 프로젝트를
이어가고 있다. 2015년 ‹타이포잔치› 큐레이터로
‹책벽돌› 전시를 기획했고, ‹Oncetype› ‹구텐베르크
버블› 등 개인전을 열었다. 홍익대학교 겸임교수,
한국타이포그라피학회 이사를 역임했으며, 옮긴
책으로 『타이포그래피 교과서』 『당신이 읽는 동안』이
있다. 현재 파주타이포그라피배곳에서 스승으로
일하고 있다.

옮긴이 강주현

그래픽 디자인 스튜디오 '오큐파이 더 시티Occupy
the City'를 운영하며 서울을 기반으로 활동한다.
‹Occupy the City: Typozimmer Nr.7› 전시를 기획
및 진행하고, ‹한글 디자인: 형태의 전환› ‹소통의 도구›
외 전시에 참여했다. 현재 건국대학교 겸임교수로
재직하며 그래픽 디자인과 타이포그래피를 가르친다.

옮긴이 박정훈

국문학과 사진을 전공했다. ‹검은 빛› ‹먼 산› ‹시절들›
‹every little step› 외 사진전을 열었다. 레너드 코렌의
『와비사비: 그저 여기에』 『이것은 선이 아니다: 자갈과
모래의 정원』 『예술가란 무엇인가』 『와비사비: 다만
이렇듯』를 우리말로 옮겼다.